美術家傳記叢書 ▎歷史‧榮光‧名作系列

林朝英
〈雙鵝入群展啼鳴〉

王耀庭 著

臺南市政府　臺南市美術館籌備委員會▎策劃

藝術家 出版社▎執行編輯

序

臺南是臺灣最早倡議設立美術館的城市。早在一九六〇年代,「南美會」創始人、知名畫家郭柏川教授等藝術前輩,就曾為臺南籌設美術館大力奔走呼籲,惜未竟事功。回顧以往,臺南保有歷史文化資產全臺最豐,不僅史前時代已現人跡,歷經西拉雅文明、荷鄭爭雄,乃至長期的漢人開臺首府角色,都使臺南人文薈萃、菁英輩出,從而也積累了深厚的歷史文化底蘊。數百年來,府城及大南瀛地區文人雅士雲集,文藝風氣鼎盛不在話下,也無怪乎有識之士對文化首都多所盼望,請設美術館建言也歷時不絕。

二〇一一年,臺南縣市以文化首都之名合併升格為直轄市,展開歷史新頁。清德有幸在這個歷史關鍵時刻,擔任臺南直轄市第一任市長,也無時無刻不思發揚臺南傳統歷史光榮、建構臺灣第一流文化首都。臺南市立美術館的籌設工作,不僅是升格後的臺南市最重要的文化工程,美術館一旦設立,也將會是本市的重要文化標竿以及市民生活美學的重要里程碑。

雖然美術館目前還在籌備階段,但在全體籌備委員的精心擘劃及文化局同仁的共同努力下,目前已積極展開館舍籌建、作品典藏等基礎工作,更率先推出「歷史‧榮光‧名作」系列叢書,邀請國內知名藝術史家執筆,介紹本市歷來知名藝術家。透過這些藝術家的知名作品,我們也將瞥見深藏其中作為文化首府的不朽榮光。

感謝所有為這套叢書付出心力的朋友們,也期待這套叢書的陸續出版,能讓更多的國人同胞及市民朋友,認識到臺灣歷史進程中許多動人心弦的藝術結晶,本人也相信這些前輩的心路歷程及創作點滴,都將成為下一代藝術家青出於藍的堅實基石。

臺南市市長 賴清德

目 錄 CONTENTS
歷史·榮光·名作系列

I.

林朝英名作分析
〈雙鵝入群展啼鳴〉

林朝英

雙鵝入群展啼鳴

紙本　118.8×62.2cm

款：歲在庚午（1810年）葭月。東寧南嶺一峰亭林朝英。

鈐印三：林朝英印。字伯彥。一峰亭。

私人收藏

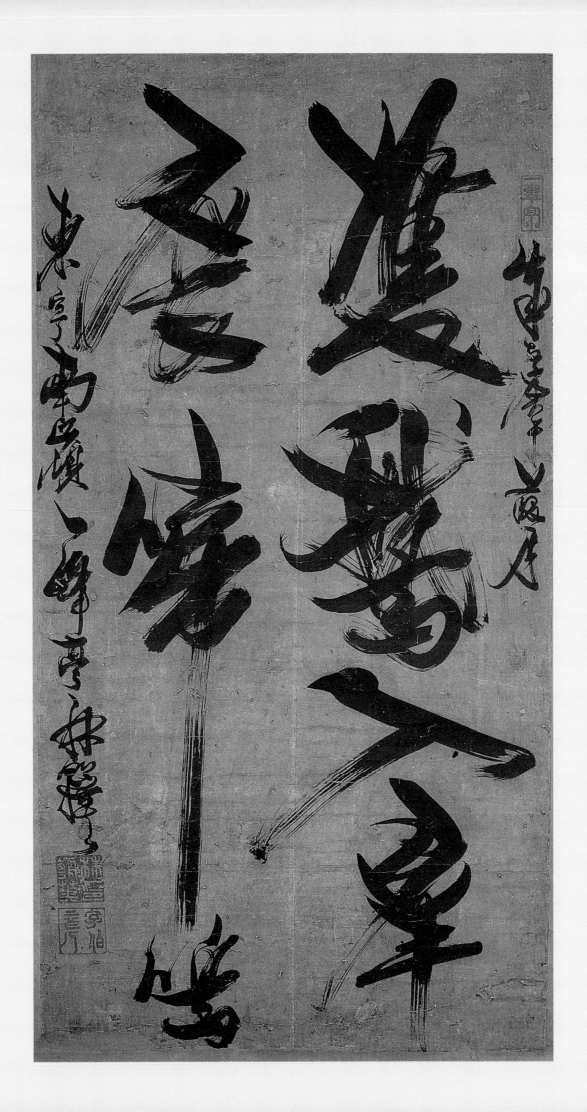

鵝群體書　欣寫黃庭

　　欣賞書法，入眼第一的感覺是什麼？不是這些字是什麼意義，而是構成這些字的點畫，總合起來給人的感覺。「雙鵝入群展啼鳴」這七個大字，一入眼，就會被一股書家寫字筆畫的豪氣運行所吸引。為什麼呢？組成字的點畫橫豎，以至於撇捺彎勾，能使人體會到有一種快速書寫，且剛強有力道，怒張狂勁表露無遺，就像入眼的電光火石，閃耀在人們的視覺裡。這幅林朝英的大字榜書，一向被推舉為最具代表性的台灣十八世紀中葉名作之一。

　　「雙鵝入群展啼鳴」，這七個字的典故，來自王羲之愛鵝的故事。故事原文載於南朝虞龢《論書表》。又《晉書》〈王羲之傳〉：「性愛鵝。會稽有孤居姥，養一鵝善鳴，求市未得，遂攜親友命駕就觀。姥聞羲之將至，烹以待之，羲之歎惜彌日。又山陰有一道士，養好鵝。羲之往觀焉，意甚悅，固求市之。道士云：『為寫〈道德經〉，當舉群相贈耳！』羲之欣然寫畢，籠鵝而歸，甚以為樂。」王羲之既有此換鵝的故事，民間就傳說附會了。為什麼羲之愛鵝？鵝行邁步，或引頸高啼，或張開雙翅，翩翩起舞，給予了王羲之的書法寫作啟迪靈感，使他從中領悟到點畫運筆的技法。執筆時，食指應如鵝頭那樣昂揚微曲，運筆時則像鵝掌撥水，這樣才能將精力集中於筆端，成就了王羲之的書法藝術。幾經流傳，清代書法家包世臣（1775-1855年）將這種情勢用詩表達出來：「全身精力到毫端，定氣先將兩足安；悟入鵝群行水勢，方知五指力齊難。」

　　王羲之為道士所寫的〈道德經〉，後來又被傳為是〈黃庭經〉，也被人稱作「換鵝書」。台灣也把林朝英的書體稱作「鵝群體書」。有趣的是，書法史上的〈鵝群帖〉是一幅行草書法作品，為東晉王獻之所書翰箚（札）：「獻之等再拜……崇虛劉道士鵝群並復歸也。獻之等當須向彼謝之。獻之等再拜。」〈鵝群帖〉草、行相參，隨興變化，學其父親，筆畫連綿相屬，氣勢奔放灑脫，正表現出獻之豪放不羈的一面，事實上這是為南朝宋以後，好事者附會王羲之寫〈黃庭經〉，換鵝故事偽造出來的。

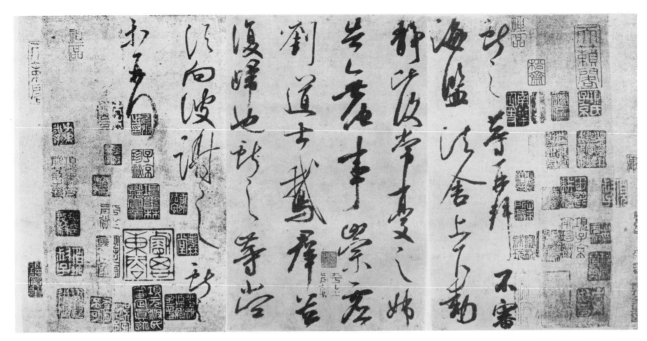

王獻之　鵝群帖　紙本
行草書

撇捺交錯　字勢乃生

　　評論書法的原則，大抵是從字的結體，到字與字的連結成行，以至如何
成篇說起；也就是從一落筆的點畫，到一個字的結體，字和字之間的連結到
終了完成一篇猶如作文，整體要有首尾相應的章法。唐代的孫過庭書譜說：
「一點成一字之規，一字乃終篇準。」說明了書法書寫的過程，從一點一字
開始，章法的運用，字和字之間，行和行之間，必是字裡行間，上下左右相
互牽引，有機結合，達到整幅呼應交響的藝術效果。漢字的結體，點畫有繁
簡、短長、大小、疏密、欹正。從書寫成字，因字生勢，而產生美感。

　　從本幅的單字說起。第一字「雙」，偏旁從兩點「冫」，相當地誇大開
張；「隹」的「人」一豎直下，下部「又」反被扁化。「鵝」字將「我」抬
上，「鳥」字在下，與「雙」、「群」兩字都是呈豎長方體，因此「入」一
撇一捺就是扁化了，且將「群」字插入撇捺交錯之間。「展」字「尸」的第
一筆，本是一橫，卻寫成向右斜下，「尸」內的「廿」第一筆，也跟著右斜
下，整篇字幅裡與「雙」字、「入」字的斜向筆畫，以及題款字，也出現許多

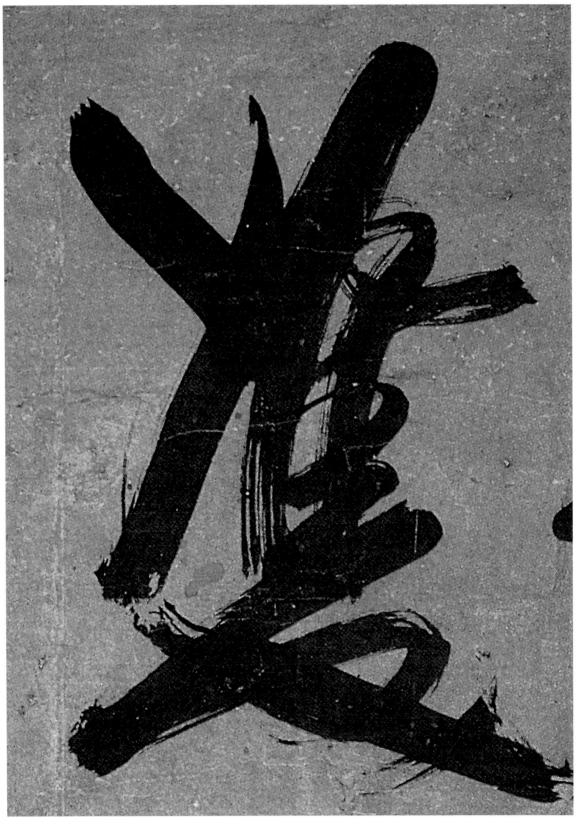

「雙」

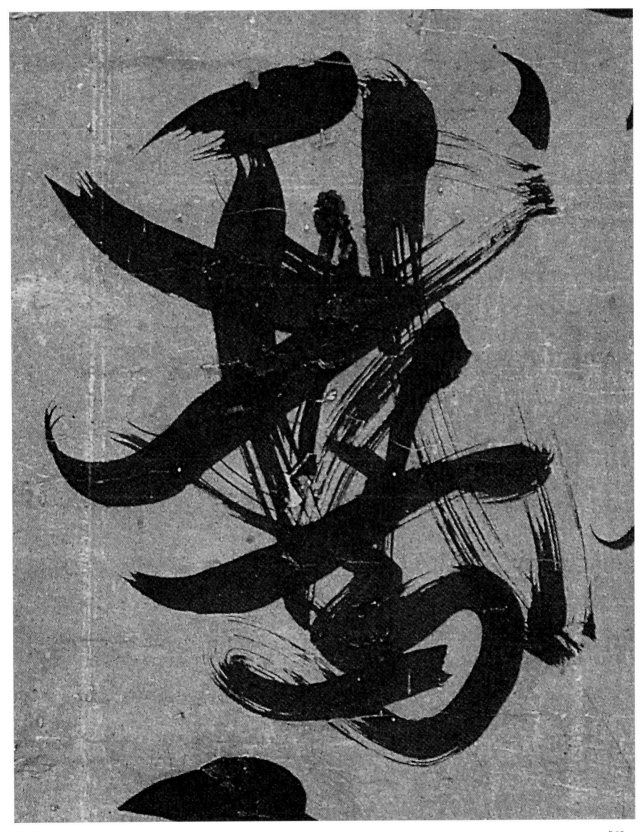

「鵝」

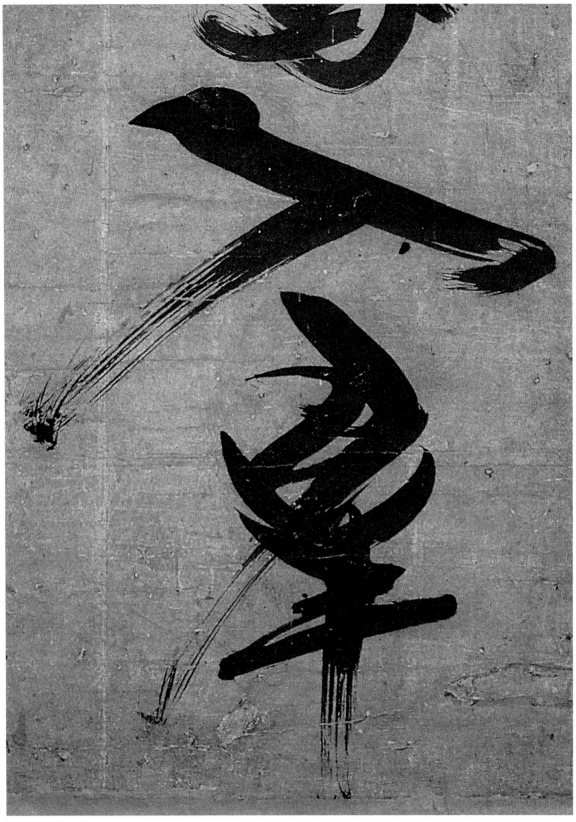

「入群」

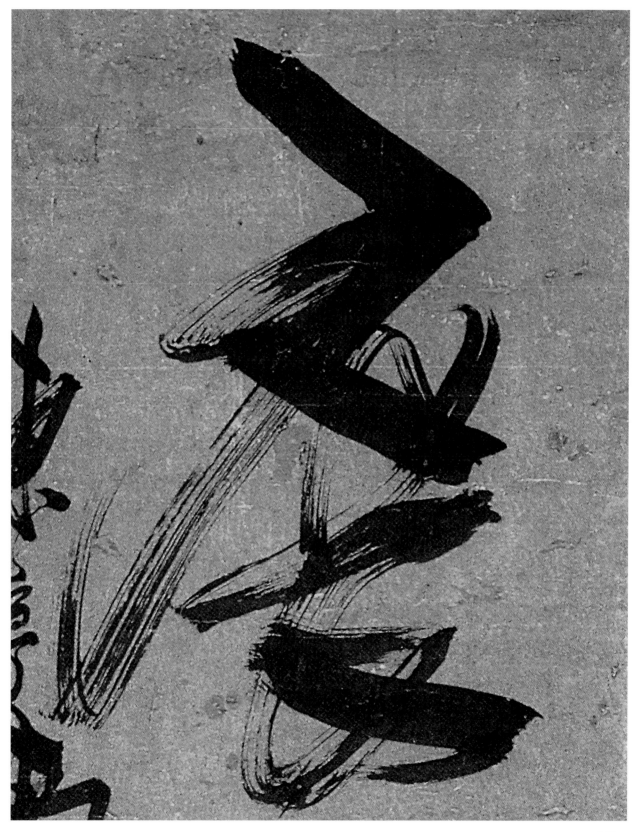

「展」

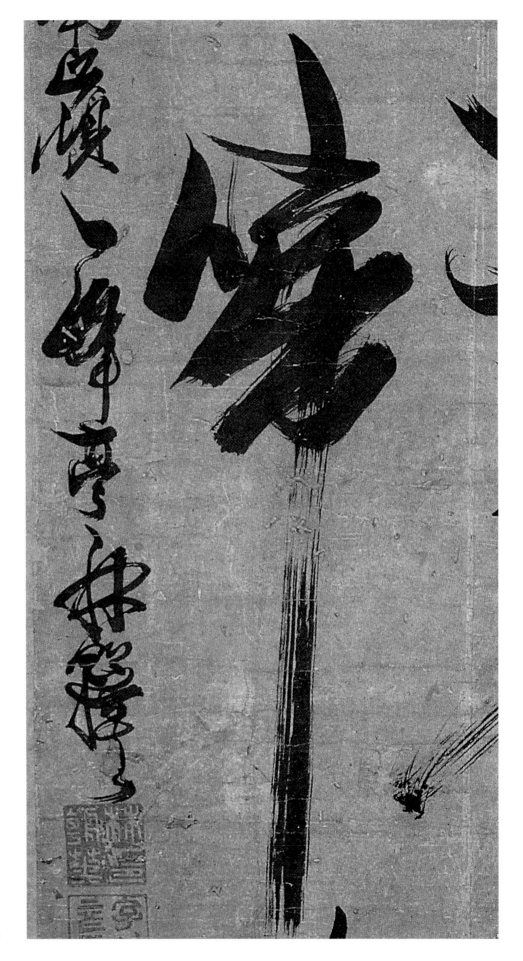

「啼」

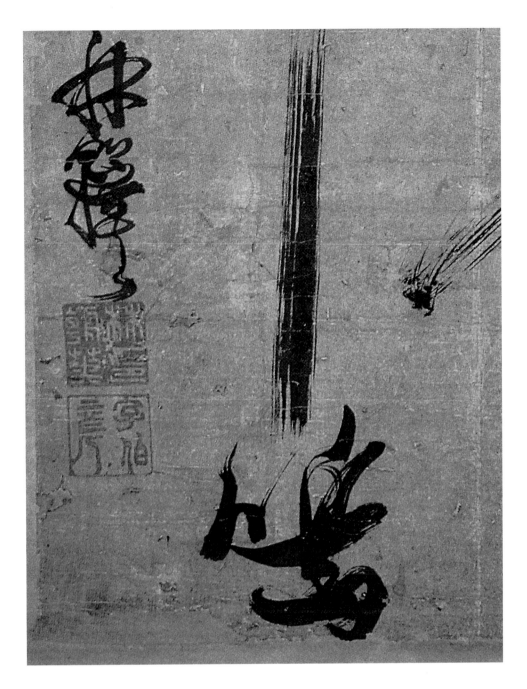

「鴨」

的斜向筆畫相配，倒也不顯得突兀，反而有統一感。「啼」字最後一長豎，也把「鳴」字壓小，這在書法的「布白」是不勻稱的，這「鳴」自成了「長腳」的站立點。

飛白筆法　豪逸狂放

這七個字的筆畫，出現並不全是墨黑的，而是在書寫時，筆毛開叉，或施力不一，導致筆毛分散，便會在筆畫中產生一絲絲的黑，黑中有白絲空隙

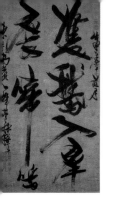

的出現。這在高速運筆的情況下最常發生，稱作「飛白」。書法史上「飛白」的故事，唐張懷瓘《書斷》記載：「漢靈帝熹平年（172-177），詔蔡邕作聖皇篇。篇成，詣鴻都門上，時方修飾鴻都門。伯喈（邕）待詔門下，見役人以堊帚成字，心有悅焉。歸而爲『飛白』之書。」「飛白」，單從字面上瞭解，「以堊帚」，堊帚應當是塗刷牆壁的大刷子，非圓錐狀毛筆，刷時於牆上產生塗料不均一的空白情形。單從毛筆的使用，當墨水稍枯，

或筆毫開岔，加上行筆快速，寫（畫）出的「筆道」，必然產生絲絲痕跡的「飛白」現象。黃伯思在《東觀餘論》中解釋飛白之名為「取其若絲發處謂之白，其勢飛舉為之飛。」實際的書體書寫，文字是朝講求簡易速成發展。當掌握到毛筆時，下筆帶有一份揮灑意念，就因「率意」而將趨於「快」，有了「飛白」的狀態。書體之外，「飛白」也是一種筆法。氣勢上表達了一管在握，四方排闥，勇猛銳氣。回看歷史上的名作，唐懷素〈自敘帖〉上的

[右上圖]
宋米芾〈吳江舟中詩〉中的「戰」字

[右二圖]
唐懷素〈自敘帖〉中的「戴」、「興」二字

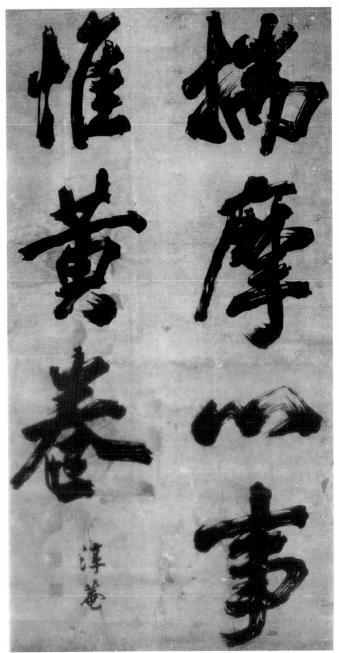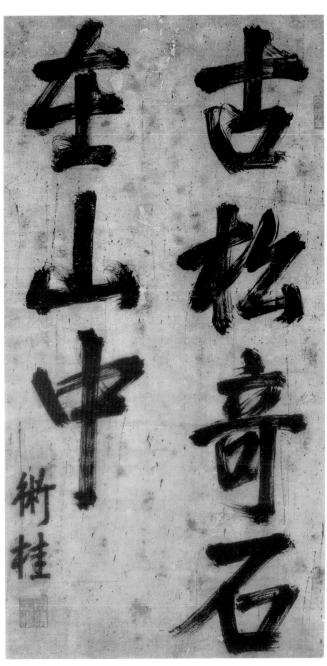

「戴」、「興」兩字，宋米芾〈吳江舟中詩〉的「戰」字都是。

　　台灣開台到林朝英時代，相當流行這種氣魄跋扈飛揚的書法。前後時代，朱術桂的〈古松奇石在山中〉、柯輅的〈揣摩心事惟黃卷〉、張朝翔的〈鳥宿池邊樹，僧敲月下門〉。都是同樣的筆趣。台灣書家的大字榜書中，更明顯表露出這種豪氣的「飛白」筆法，來台先民荊天棘地間，開疆闢地

時，就恰如充滿外放的「飛白」，勇往直前的性格。「雙鵝入群展啼鳴」正是反映了這種藝術特質。

雄氣英發　披荊斬棘

　　這淵源也許可遠追南宋朱熹（1130-1200年）在福建任官講學的影響。朱熹紹興十八年（1148年）成為進士，初任泉州同安縣主簿。晚年定居建陽考亭（今福建建陽市）於建陽雲谷結草堂名「晦庵」，在此講學。這位深受尊敬的朱文公夫子，明陶宗儀《書史會要》記：「翰墨亦工。善行草，尤善大字。」朱熹有一種「飛白」的大字書法流傳，今藏於台北故宮的〈易繫辭〉，大字行書約五寸見方，內容為《易經》上之繫辭，共一百零七字。通幅行筆迅

[上圖]
朱熹　靜氣養神

[左下圖]
朱熹　易繫辭（局部）

[右下圖]
宜蘭虎字碑

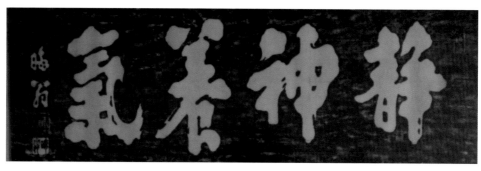

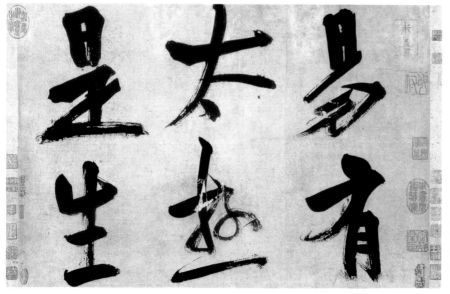

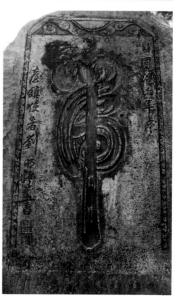

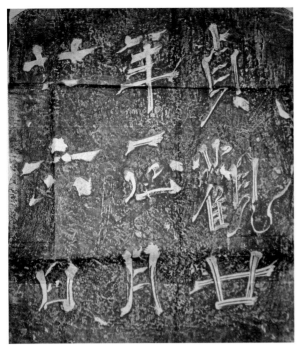

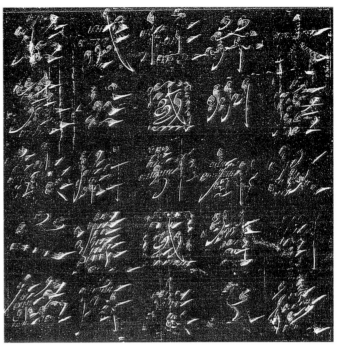

[左二圖]
唐太宗 〈晉祠銘〉碑額

[右上圖]
唐太宗 尉遲建德墓誌蓋

[下圖]
武則天 〈昇仙太子〉碑額

疾，縱逸奔放，擒縱自如，氣勢雄健，神化無窮。筆畫卻
是爽快有力，墨色黝黑，非常醒目的「飛白」筆調。

　　福建及台灣民間，至今尚可看到歸名朱熹，已雕成木
板聯或拓本的字跡，如〈靜氣養神〉，儘管真偽可議，民
間對朱夫子的書法認識，正是這種風格。朱夫子的閩地地
緣，也可以說是民間對朱夫子書風的學習緣由。從這個觀
點，對林朝英的這一件書法及前述幾件的書風共同來源，
可做一思考。〈雙鵝入群展啼鳴〉可謂此道極致，宜蘭
〈虎字碑〉，清人喜好寫此「虎」字，這筆鋒「飛白」自
應具有其分量。

　　〈雙鵝入群展啼鳴〉也可以用來與史上的飛白名作比
較；唐太宗李世民〈晉祠銘〉碑額是裝飾意味者，意氣風
發。而後唐太宗又有〈尉遲建德墓誌蓋〉。又以鳥形裝飾的
僅武后則天的〈昇仙太子〉碑額幅上筆畫的交織表現平行的
橫與立，扁筆側鋒圓轉，又有單線穿插豎畫斜勾，〈雙鵝入
群展啼鳴〉因是紙本書寫，看來較無裝飾味。

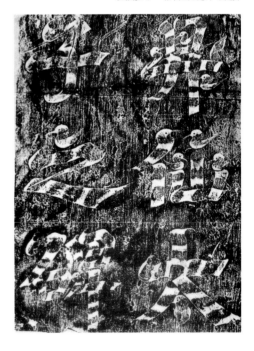

II.
台灣書畫第一筆
林朝英

清代台灣書畫第一人

　　台灣漢文化的大量移入，明鄭時期（1661-1683年）文教已開展，來台的人材，應具有不少藝文修養者，可惜難得留有作品。康熙二十一年（1682年），滿清領有台灣，修文廟，建書院，文化步入正軌。雍正至乾隆年間，藝文在台南地區已然成形。乾隆十七年（1752年），王必昌修《重修台灣縣志》，列有〈方伎〉一節，盧周成，東安坊人，善淡墨山水人物；許遠，字程意，鎮北坊人，工書畫；王之敬，兼善書畫；孫朱憲，長行草書，有董其昌筆意；徐元，寧南坊人，精繪花鳥，做八分大小篆尤入妙；林元俊，時揮毫作竹石及草書；釋澄聲，擅書畫；釋昭明，駐錫彌陀寺，時寫蘭菊，飄逸絕倫。可惜，作品難得一見。

　　此後，見於民間流傳，乾、嘉年間，台南地區有擅畫松鹿的莊敬夫、擅畫輿地風俗的陳必琛、山水花鳥人物見長的許恢讚；擅書畫的林朝英，工於指墨的葉文舟、嘉義地區則有擅長水墨蘆雁的馬琬。

　　日治時代，日本漢學家尾崎秀真，推譽林朝英為「清代台灣唯一的藝術家」。他於台南公會堂（即現在台南社教館）以〈清朝時代的台灣文化〉為題，發表演講：「清代台灣文化，從年數方面來說，已經歷時二百五十年之久……現在來想一想清代二百五十年之間，台灣所產出的台南藝術家有無足以稱道的人物？依據研究，在今日可以舉出稱做藝術家的人物，二百五十年之間幾乎沒有，若勉強為之，林朝英即『一峰亭』者，僅可以舉出他一人而已。也許因為本人孤陋寡聞亦未可知，但大體言之，做為一個藝術家，如詩人或書家、畫家等，而能拿來做為代表的，唯有『一峰亭』林朝英一位而已。二百五十年之間僅產出一位藝術家，那為數不是太貧弱嗎？不消說，除

葉文舟　指墨松樹
水墨紙本

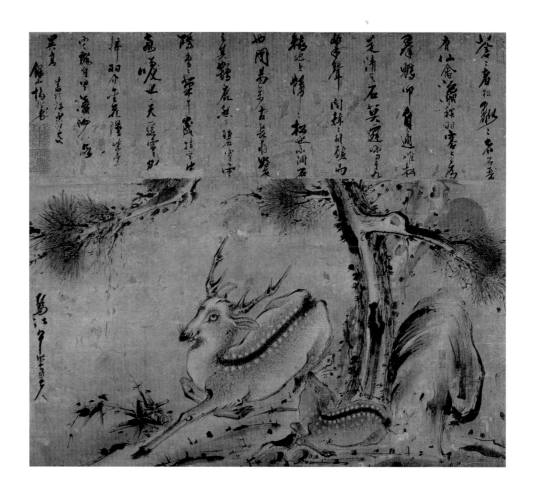

莊敬夫　松鹿圖　紙本
109×124cm
私人收藏

　　林朝英之外，或有不少的詩人及書家，可是留下可供陳列於史料展覽會程度的
作品，而達到這種程度的有名人物，在二百五十年之長期間，僅有一位，此為
事實。若說清代期間的台灣文化，幾已滅亡，沒有留下痕跡，亦當不為過。
……」林朝英出生與受教育均成於台灣，從移民的一代到落腳土生土長，乾隆
嘉慶年間，他在清代台灣書畫界的成就，可說是最為傑出的第一人。

▍亦商亦儒的生涯

　　林朝英一生行誼的記載，最為直接的是他去世六年後，道光二年歲次壬午
（1822年）閏二月，卜葬於北門外大穆降庄東土名埤內後闱時的〈墓志銘〉，以
及由其長子「瀅」等兄弟具名的〈一峰亭林朝英行略〉。〈行略〉未署寫作
年月，但以「親見府君之行事，卓卓可稱者，指不勝屈。一棺長閉，恐其久

右頁：
皇清歲進士

恩旨旌表例授儒林郎加光祿寺署正中

書科中書一峯府君行畧

府君棄不孝瀛等而溘然逝即不孝等

以少日長親見　府君之行事卓卓

可稱者指不勝屈一棺長閟恐其久

湮沒而不彰則不孝等之罪滋重用

是和淚濡墨畧陳其梗概焉　府君

諱朝英字伯彥原籍漳州海澄縣之

坂尾錦里社　曾祖登榜公來臺寓

郡嶺後街遂家焉　登榜公生　宗

憲公　宗憲公生　府君兄弟四人

公其長也少聰慧益機警喜讀書

為文章多自出機杼每試必奪矛歲

左頁：
丁亥癸知於張名斑宗師入郡庠巳

亥食廩餼應試高等有聲庠序作名

秀才以故不憚重洋之險屢赴秋闈

四戰未捷巳酉歲權闈經貢士時年

巳五十矣性至孝甘旨奉養無少缺

有疾則朝夕侍湯藥未嘗稍衰當

宗憲公捐館時　府君哀毀過於常

情凡窀穸之事必相慶審慎而後始

安其時諸弟少不經事　府君於讀

書餘暇旁及家務擇一才能幹辦者

任以會計歲終考其成著綱在綷井

井有法用能於前人之業擴而大之

稱素封焉然以不能揚名顯親為憾

自　宗憲公歿　府君每念先代贊

〈一峰亭林朝英行略〉前二頁，由其長子「瀛」等兄弟具名刊印。

湮沒而不彰，不孝等之罪茲重。用是和淚濡墨，略成其梗概焉。」也應在去世之時。〈墓志銘〉所述，大都以家族從福建遷台之始祖及繫生家族成員的紀錄為主。〈行略〉文長，內容包含〈墓志銘〉所述，「種種美事，皆泐勒在墓志銘及行狀刻版內。」林朝英一生重要事蹟以此為第一手。

　　林朝英乾隆四年（己未）二月十八日（1739年3月27日）亥時生，去世於嘉慶二十一年（丙子）十月十六日（1816年12月4日）辰時，享壽七十八歲。

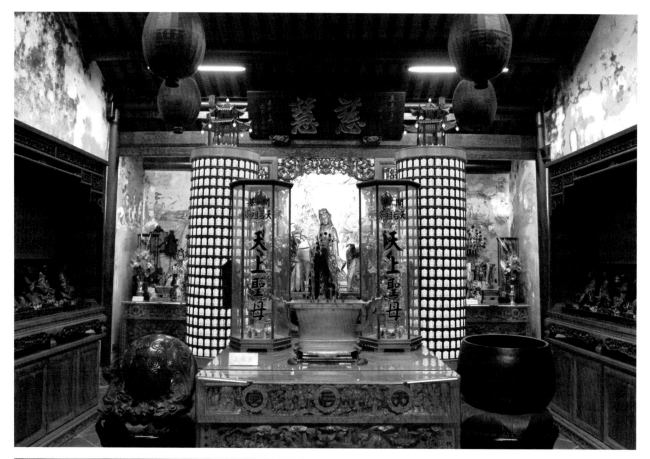

[上圖]
林朝英所題橫額「慈慧」，懸掛於台南開基天后宮（小媽祖廟）正殿。（陳柏弘攝）

[下圖]
台南開元寺現存有林朝英所書數幅楹聯（陳柏弘攝）

　　林朝英譜名耀華（其兄弟為耀字輩），或作夜華，字伯彥，別署一峰亭，又號梅峰、鯨湖英。原籍福建漳州府海澄縣之坂尾錦里社。其祖父林登榜自康熙三十二年（1693年）攜家帶眷渡台，住郡嶺後街（今台南建國路），經營布匹、砂糖的海運生意，店名「元美號」。登榜生宗憲（一名克文，字迪章）。宗憲生林朝英兄弟四人，朝英為長子。「少聰慧長益機警。喜讀書，多自出機杼，每試必奪矛。」「乾隆三十二年歲丁亥（1767年）年二十九，受知於張珽（號鶴山，陝西涇陽縣人，戊午科舉人，乾

隆三十一年任台灣道）」。入郡庠。次年喪父。

　　乾隆三十三年，赴福州舉人秋闈，落第。其後三次，未能入榜。

　　乾隆三十三年七月十五日，父去世，繼承父親海運事業，往來台灣大陸之間。林朝英一生亦商亦儒。「府君於讀書餘暇，旁及家務，擇一才能幹辦者，任以會計，歲終考其成，若網在綱，井井有法，用能於前人之業擴而大之，稱素封（豐）焉。」，為十八世紀已能善用專業經理人才的經商高手。

　　已亥（乾隆四十四年），食廩餼，歷試高等；己酉（乾隆五十三年）五十歲被擢為明經貢生。

▌獨擁一峰　署一峰亭

　　林朝英事業有成後，對於家族，以「先代贊襄王事，功勳顯著，請得褒封先代」，於乾隆三十三年請得登榜公為「例贈中憲大夫」；父宗憲被贈「候選同知加五級」。誥命其妻為「安人」為「孺人」。他本人於嘉慶七年（1802年）十月十月報捐隸職「中書科中書」，自書有「中書第」一匾。光宗耀祖的事蹟不止於此。嘉慶十六年，在福建原籍，「乃進三代考，入其祖家坂尾祠宇，並置附近膏腴田畝，以給歲時享嘗之需。本祖宗之念，以廣孝思。」也詳細記載，林朝英四娶，元配陳安人閨名珠，繼配鳳邑謝安人淑，李安人閨名留，陳安人閨名受；又納妾蔣氏題娘、陳氏梅娘。共八子四女。

林朝英自書「中書第」匾

乾隆四十三年（戊戌，1778年），四十歲的林朝英，在台南三界壇興築宅第（今台南市民生綠園西北邊），名曰「蓬臺書室」，懸掛〈一峰亭〉木匾。他親自畫寫，序云：「歲著雍閹茂嘉平月上浣，書於小齋深處。山之高峻者爲峰，太岳三峰、武夷三十六峰，而余獨有一峰。無太岳之高、武夷之峻。環堵之外，熟視之，若無見也。而余徒倚於亭，獨旦暮遇之。巍然聳出，歸然特存。蓋自有此峰，而『高山仰止』，不待求名勝之區矣。余既觴而樂之，遂取以名吾亭。蓬臺朝英。」這一段文字，清楚地說明他於書畫上，簽署「一峰亭」的意義與由來。

嘉慶二十一年（1816年）壽終正寢，享年七十八歲，受清廷諡封為「謙尊」，留給後世「海外才子」的典範。

急公好義　慨捐鄉里

林朝英一生急公好義，對家鄉頗有貢獻。據〈行略〉其大事，林朝英曾捐助修護台南府城牆。台南府城牆並不是完全的磚牆城。乾隆四十年（1775年），台灣府知府蔣元樞，補植竹木，修葺砲台、窩舖，更捐銀錢購買田園，用來收租，提供修繕費用。林朝英督理工作，席不暇暖，並且傾囊捐獻，再勸眾人共同贊助。

乾隆五十三年，朝廷命令台南改建築土牆為磚城，林朝英擔任董理大南門至小南地面一段，獨力承擔，不必別人分勞，所應設場駐搭，所有的茶飯費用，不敢取之國家經費。其它，自大西到小西一帶，他人力不能承辦，林朝英也不以越俎代庖為嫌，又幫助完成。由是，眾人踴躍共襄成事，至今城牆巍然，得以安然無虞。

嘉慶十年（乙丑）（1805年）〈重建彌陀寺碑記〉記捐銀一百九十大元。

嘉慶六年至十一年，海盜滋擾，林朝英仗義出資，招募民勇防禦，賊勢潰散首領也被擒。官方以林朝英有早先準備之功，頒匾「一鄉人望」、「齊民同感」獎勵。此事件據鄭兼才《六亭文集》「巡城事略」記載，為殲滅海盜蔡牽事件。民間傳言。當乾隆三十三年（1768年），林朝英赴福州省試，

曾以銀二百金，助時懷孕蔡牽母親，營葬其夫。日後，蔡牽報以令旗，海上通行無阻，林朝英之事業，由此更為壯大。同為台南人之連雅堂著《台灣通史》於〈文苑列傳〉中林朝英之部分，並未記載曾助此婦人事，而記有嘉慶十八年林清謀反事件，且以嘉慶皇帝「嘉之，召入見。以病固辭。」若贈二百金屬實，則出手何其大方，家族有所隱晦，可以理解。林清謀反事件，蒙嘉慶皇帝召見，何等光榮的事蹟，反不見於〈行略〉，就殊不可解了。日人伊能嘉矩於《台灣文化志》說：「株連天理教匪案，含冤自盡，後獲清白。」所記不實，已為人指出。

對於文教，林朝英以郡紳士身分建議，得於「嘉慶十二年，於福建增加舉人一名，五學泮額各一名。」

嘉慶二十一年（1816年），春末稻穀價錢日漲，人民食物日日艱難，朝英慨然發出所藏米穀，在台灣縣平價賣米糧五百石；在嘉義縣也是平價賣稻穀一千石、米五百餘石。施放賑米八十六石、零星發給賑錢四十餘千文。台灣道糜奇瑜頒給「賑恤同殷」獎匾；台灣府知府汪楠頒給「濟眾誼美」獎匾；台灣縣知縣溫溶頒給「任恤可風」獎匾。此外，〈重修魁星閣碑記〉中記載「捐銀三百大元」。

林朝英捐助重修的縣學文廟，即今日的台南孔廟。
（王庭玫攝）

重道崇文　坊記其功

林朝英至今留存於台南者，為「重道崇文」牌坊。嘉慶八年董理修建府學文廟。未久，台灣縣知縣薛志亮、教諭鄭兼才，又以縣學文廟久已頹廢，也宜重修建，與諸紳士商議。然而，以工費浩繁，不下萬餘，雖集眾人之力乃難達成。林朝英慨然獨力承擔，計自興工以至竣事，總共使用四千二百六十四兩。文廟完成，復捐南路大租穀一百二十七石，零價銀八百餘兩，收歲

所出租息，以為歷年香火之資，用以於以永續推廣文化。「此事經部議，捐銀五千兩以上，均屬急公尚義、重道崇文。核准旌表，並給與從六品光祿寺署正職銜。於嘉慶十八年正月三十日奉旨依議。欽此。」隨即遵旨旌建重道崇文坊。

兩年後，建成石坊永為紀念。凹刻「重道崇文」橫額、「己酉科歲貢生原中書科中書欽加光祿寺署正職銜林朝英立」。該坊之方形石柱乃由青斗石、白石與花崗岩所建造，為三間四柱二層之形式，坊高五九四公分，寬六八三公分。石杆前後飾有石獅。

大額枋雕刻雙龍搶珠並以螭虎唧柱。小額枋則分刻龍馬負圖、靈龜背書、蒼松福鹿、寒梅雙鶴。上下護簷兩端微翹，鴟尾雀替飾簷。柱上刻嘉慶年間有：鹿港理番同知薛志亮、福建水師提督王得祿、楊廷理及戊午科解元鄭兼才等人所題之聯句。

「重道崇文」坊初建於府治寧南坊龍王廟前（今台南市警察局刑警隊前）。昭和九年（民國二十三年，1934年），因闢建南門路，預定拆除龍王廟，坊將被拆毀。林朝英後人向日本政府交涉，自費將之遷移至台南公園燕潭之北，得以重建保存。當年石坊頂檐及鴟尾損毀，於遷至台南公園後重組時，亦把毀損之處修繕完好。一九九二年曾經修護。當年發現柱身外傾，有傾塌的危險，市府緊急搶修，修護成為今日面貌。

重道崇文坊全貌
（陳柏弘攝）

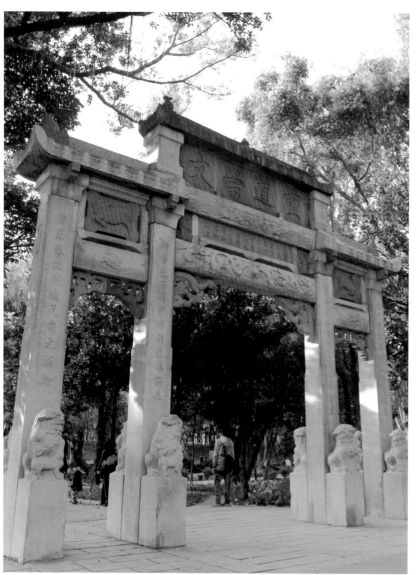

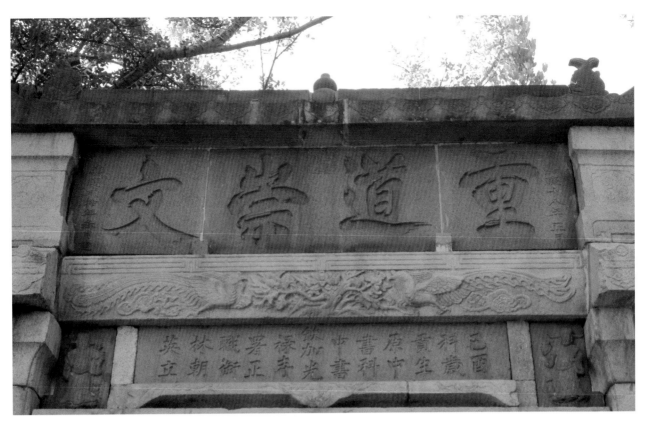

「重道崇文」橫額與「己酉科歲貢生原中書科中書欽加光祿寺署正職銜林朝英立」刻字（陳柏弘攝）

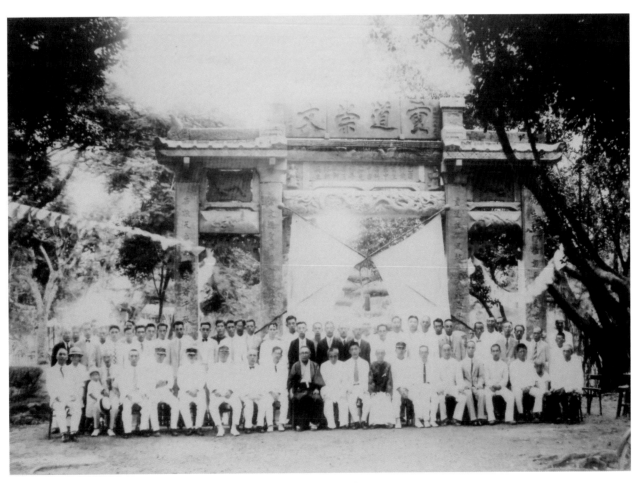

林朝英旌表之重道崇文坊重建竣工式　1934年9月8日（黃天橫先生提供）

III

林朝英
作品欣賞及解析

- ● 書法
- ● 榜書
- ● 繪畫

〈行略〉記林朝英:「筆墨之工,尤世所希有。書法則真草隸篆,無美不臻,畫本則濃淡淺深,無奇不有,珍玩則奇精古奧,無巧不備。購者得隻字尺幅,如獲重寶。所藏刻板有:秋興法帖一、鵝群法帖一、真草篆隸四、草書八、鵝群書八、四時花鳥四、竹四。皆經脫稿後再加點校,而付之梓所成。」記載上,未見林朝英的師承何所來自,日人伊能嘉矩於《台灣文化志》說:「書倣宋雷簡夫骨法,多作草葉形。」未言明何所根據。

●書法

　　林朝英的行草書，應該是晚明清初的「怪風」遺緒。他的書法，結體充滿著浪漫情趣，獨抒性靈、不拘格套，大有一股表現主義的狂潮。這也是從徐渭的狂放奇崛、張瑞圖的尖峭奇逸，還有倪元璐的渾深遒媚、王鐸的意古奇偉，一路發展下來的。當然地緣上福建泉州的張瑞圖（1570-1641年）影響最大，再加入了台灣移民性格。張瑞圖以行草見長，用筆以方拙來表達一股勁道，其筆畫鈍筆、尖筆、中鋒、偏鋒，兼施並用，大轉大折之間，結體率意、奇崛、跳蕩、爽利，出現怪誕嶄新的面貌。張瑞圖〈書杜甫五言詩〉，下筆露鋒成尖狀，有折少彎，且是運筆快速，點畫鋒芒畢露，點線的錯落，形成一股痛快的抒情；而藏於北京故宮的〈行書李白五言詩軸〉，蘸濃墨，強調橫豎的轉折，也有骨鯁在喉不吐不快的沉鬱之痛。林朝英的〈書杜甫秋興八首〉是他自選為雕版印行的作品，可見是自視為得意之作，所見雖為拓本（缺第五首）及雕板（第二、三首），字也少有符合中和恬適的審美規範，鋒利跳蕩的線條間，形成一種尖利的「逼人咄咄」。他和張瑞圖相比較，可見他恰與晚明狂逸筆畫一脈相承。此外，他大膽粗獷的「飛白」用筆，更是發揮到極致。

 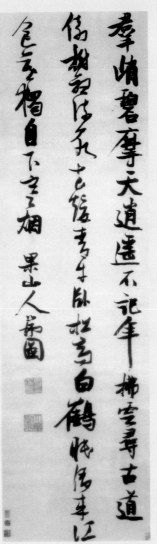

張瑞圖　書杜甫五言詩
絹本　165.68×45.2cm
日本私人藏（左圖）

張瑞圖　行書李白五言詩軸
絹本　195.8×56.2cm
北京故宮藏（右圖）

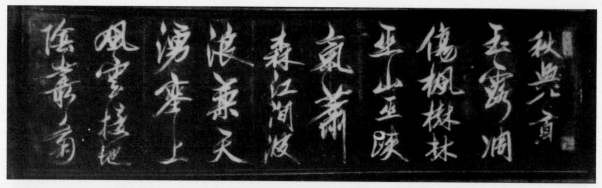

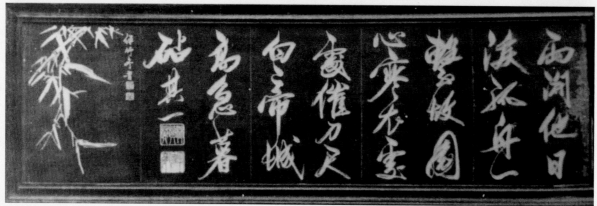

其一

玉露凋傷楓樹林，巫山巫峽氣蕭森。江間波浪兼天湧，塞上風雲接地陰。

叢菊兩開他日淚，孤舟一繫故園心。寒衣處處催刀尺，白帝城高急暮砧。

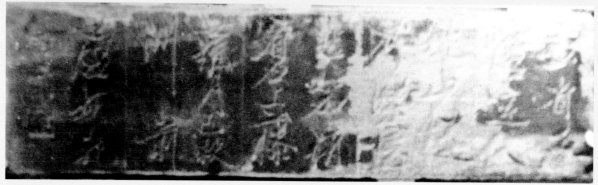

其二

夔府孤城落日斜，每依南斗望京華。聽猿實下三聲淚，奉使虛隨八月槎。

畫省香爐違伏枕，山樓粉堞隱悲笳。請看石上藤蘿月，已映洲前蘆荻花。

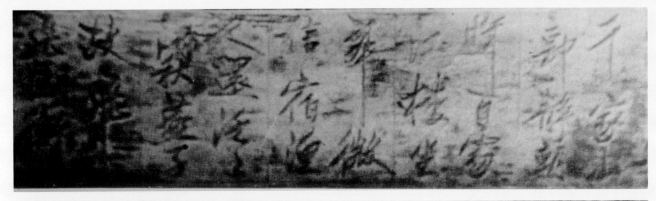

其三

千家山郭靜朝暉，日處江樓坐翠微。信宿漁人還泛泛，清秋燕子故飛飛。

匡衡抗疏功名薄，劉向傳經心事違。同學少年多不賤，五陵裘馬自輕肥。

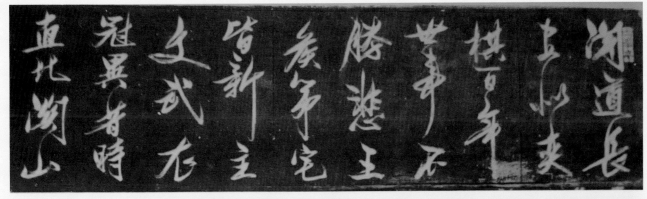

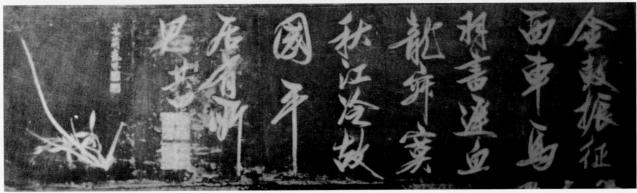

其四

聞道長安似弈棋，百年世事不勝悲。王侯第宅皆新主，文武衣冠異昔時。

直北關山金鼓振，征西車馬羽書遲。魚龍寂寞秋江冷，故國平居有所思。

其五（缺）

蓬萊宮闕對南山，承露金莖霄漢間。西望瑤池降王母，東來紫氣滿函關。

雲移雉尾開宮扇，日繞龍鱗識聖顏。一臥滄江驚歲晚，幾回青瑣點朝班。

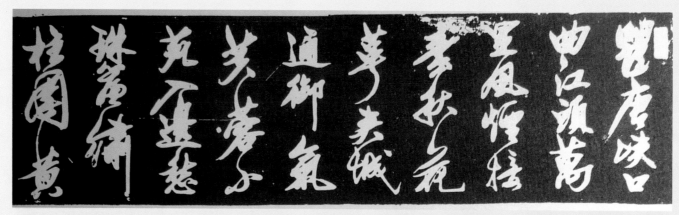

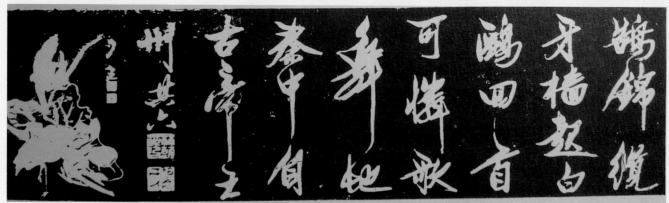

其六

瞿塘峽口曲江頭，萬里風煙接素秋。花萼夾城通御氣，芙蓉小苑入邊愁。

珠簾繡柱圍黃鵠，錦纜牙檣起白鷗。回首可憐歌舞地，秦中自古帝王州。

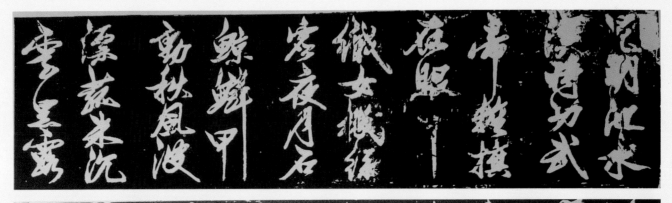

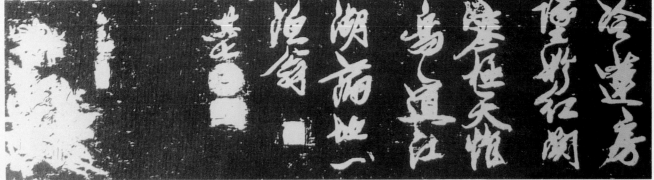

其七

昆明池水漢時功，武帝旌旗在眼中。織女機絲虛夜月，石鯨鱗甲動秋風。

波漂菰米沉雲黑，露冷蓮房墜粉紅。關塞極天惟鳥道，江湖滿地一漁翁。

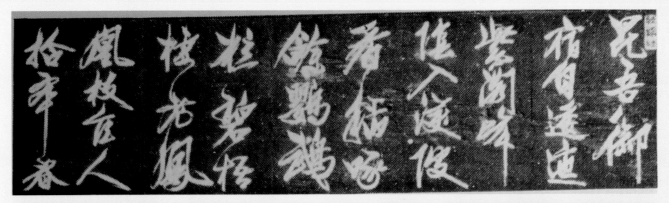

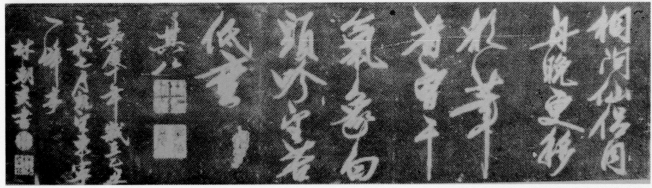

其八

昆吾御宿自逶迤，紫閣峰陰入渼陂。香稻啄余鸚鵡粒，碧梧栖老鳳凰枝。

佳人捨翠春相問，仙侶同舟晚更移。彩筆昔曾干氣象，白頭吟望苦低垂。

嘉慶十年歲在乙丑之秋七月暨望。東寧一峰亭林朝英書。

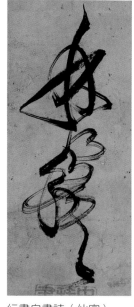

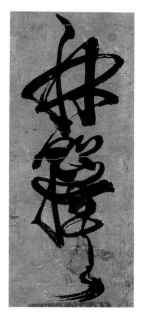

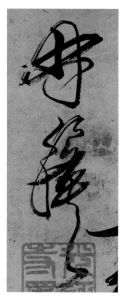

行書〈濯錦〉　　　行書自書詩（仙客）　　雙鵝

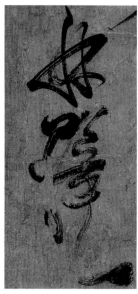

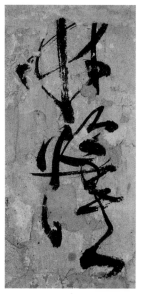

墨竹　　　　　　蕉石白鷺　　　　　　雙鷥

林朝英　書畫落款

「林朝英」書畫落款（本頁圖）

「一峰亭」書畫落款（右頁圖）

　　林朝英的書畫落款，〈自畫像〉作「梅峰」、〈綿興〉作「鯨湖英」外，大約有「一峰亭」和「林朝英」三字的簽署，或者兩者連署。「一」字短促，起筆露尖，「峰」字則長腳直下，少有例外。

　　「林朝英」「林」字容易辨別，將「朝英」連為一字，「朝」字右旁：「十日十」為草書，「月」旁也是草寫，卻扁化了，而將「英」字塞上，留下「英」字的下部「八」，大都連線下垂。

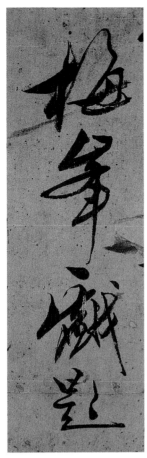

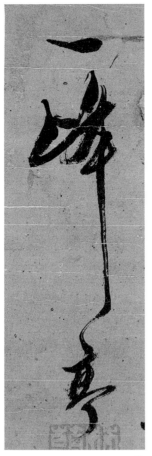

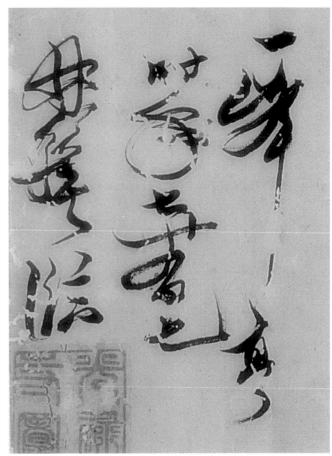

自畫像　　　　　　　墨梅　　　　　　　　　　　　　　　　　　草書〈鵝群書〉

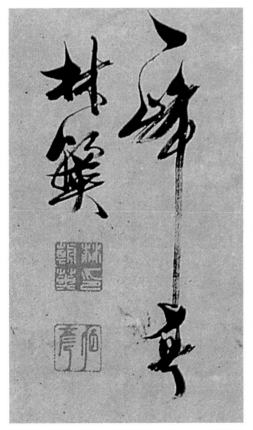

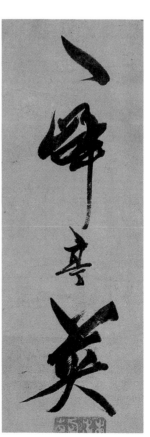

鵝群書　　　　　　行書〈玉樹〉　　　　　　　　尊親　　　　　　墨荷

林朝英　行書（李白宮中行樂詞第四首。裴迪欒家瀨詩。）

紙本　168×90cm

釋文：玉樹春歸日，金宮樂事多。後庭朝未入，輕輦夜相過。笑出花間語，嬌來燭下歌。莫
　　　教明月去，留著醉姮娥。
　　　瀨聲喧極浦，沿涉向南津。泛泛鳧鷗渡，時時欲近人。

款：丁卯年（嘉慶十二年。1807年）冬至前一日。一峰亭林朝英。

鈐印三：林朝英印。夆伯彥（夆，古「夆」字。或可通「字」）。一峰亭。

私人收藏

　　此作書體在楷行之間，主要還是一字一字寫出。書寫時，下筆一筆一停頓，大有斬釘截
鐵的氣勢。林朝英字的筆畫，大都是一下筆就露出尖尖的筆鋒，收筆時也常露出尖鋒。總之
是細瘦銳利。就這樣，林朝英的字撇捺之間，似片片竹葉，一般人流行以書法筆意畫竹，他
卻以畫竹葉的筆意寫字，人稱「竹葉書」。林朝英於台南開元寺有對聯，文字點畫是以竹葉
組成，這更是名副其實的「竹葉書」。這幅字，結體疏朗，端正中將豪放奇秀的筆意展露出
來。

玉樓春歸日金宮樂事多沒庭
朝未入輕輦夜相過笑出花間語
蹒來灣下歌宴教明月去雷著醉
姮娥瀨聲喧極浦凇沙悶南津
泛泛兒鷗波時々欲近人

丁卯年冬至前一日一峰亭林儀

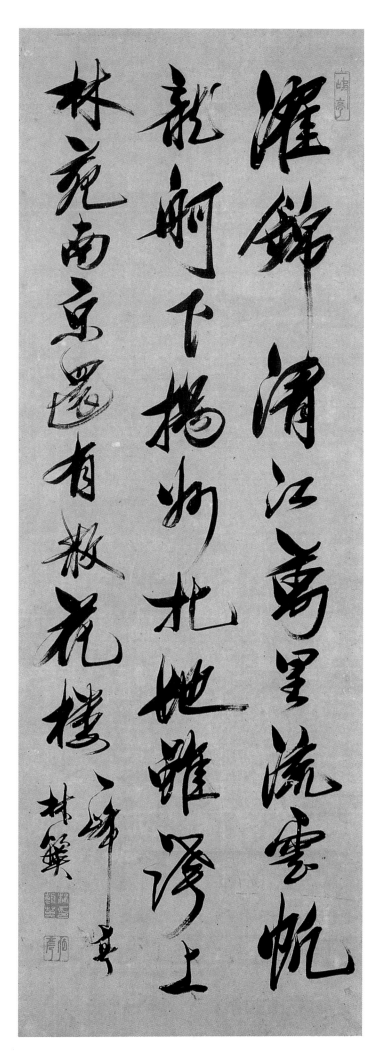

林朝英 行書（李白上皇西巡南京歌十首之六）

紙本 125×45cm

釋文：濯錦清江萬里流，雲帆龍舸下揚州。北地雖誇上林
苑，南京還有散花樓。

款：一峰亭林朝英。

鈐印三：林朝英印。字伯彥。一峰亭。

國立台灣博物館藏

———————————————————————

「濯錦」是江名，即四川錦江。岷江流經成都附近的
一段。一說是成都市內之浣花溪，錦彩鮮潤逾于常，故
名濯錦。相對於前一幅，還是字字獨立，本幅寫來卻是更
加的奔放，字的結體，長豎扁方交加，三行中，前兩行字
大，第三行除了最後「花樓」兩字，顯然縮小了。這在一
篇的章法並不成功，由於字的筆畫疏朗，所以還不太礙
眼。筆畫運行方折化，出鋒也頗銳利，每一字的最後一
筆，都是如劍尖剛從磨刀石上磨成，鋒刃銳不可當，這應
該是受到張瑞圖的影響。整幅字的書寫顯現一股英氣，這
或許字如其人，急公好義，勇於任事。

林朝英　行書自書詩

紙本　172×86cm

釋文：僊客乘槎不乘鶴，江上登樓槎上
　　　宿。大別山頭風雨多，晴川閣上
　　　千年日。 江人但食武昌魚，漢女
　　　猶歌大堤谷。國絢萬艘去不遲，
　　　三楚遺思在菰屋。為君剗斷鸚鵡
　　　洲，染破瀟湘一片綠。

款：壬申年（嘉慶十七年。1812年）小
　　陽春。一峰亭林朝英。

鈐印三：中書科中書印。林朝英印。字
　　　　伯彥。

私人收藏

　　　行書的筆意而漸進入草書，筆調上
雖然還是以銳利為主，行筆因為是草書
意念，速度增快，漸有流利宛轉的狀況
出現。整幅書寫來還是一字一單位，但
是字體較不方整，大小參差，「僊」、
「千」、「斷」都是長腳直下，有了緊
密又有寬鬆的突兀變化。這從林朝英簽
名的「峰」字，也是如此，可見是習慣
使用此種書寫形式。字體微有擺盪，顯
示出整幅隱約的動感。整幅筆畫的粗細
便變化不大，筆畫的動勢，也顯得較圓
轉，讓人感覺到，書法家操筆，從容中
進退順暢，有一種自在的人生意境。
　　　第四行第二字釋「絢」。按林朝英
〈行書〉（見37頁）「向」字及張瑞圖
「向」字，均作此寫法。「絢」同「綿」。

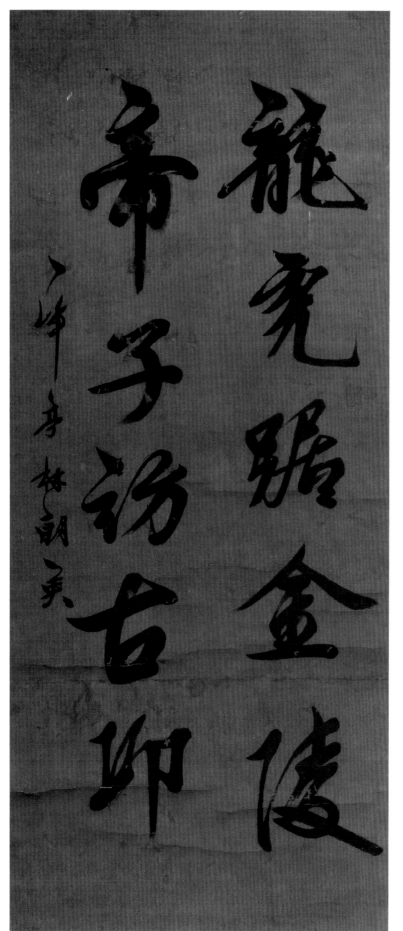

林朝英 行書條幅

紙本 105×45cm

釋文：龍虎踞金陵，帝子訪古邱。一峰亭林朝英。

鈐印二：林朝英印。字伯彥。

私人收藏

　　本件的形式是對聯的寫法，卻是寫成一大幅的中堂。這在書法的寫法上是比較特殊的，雖不能說僅有，也是少見。書風上來說，林朝英細瘦尖銳的筆畫，已然呈現，受張瑞圖的影響少。本件沒有年款，與其他書法作品相比較，寫來是較為規矩，字的結體，也多端正，整幅的布白，也是勻稱，個性的發揮較少，應該在本書登載的作品裡，可視為年代較早的一件。簽名，「一峰亭」與其它作品相同，「峰」做長腳，「林朝英」三字卻分開，這也可視為風格未定型的時期。聯文的典故，出於劉備曾使諸葛亮至東吳，因睹秣陵(南京)山阜，歎曰：「鐘山龍盤，石頭虎踞，此帝王之宅。」唐李白〈永王東巡歌〉：「龍蟠虎踞帝王州，帝子金陵訪古丘。」

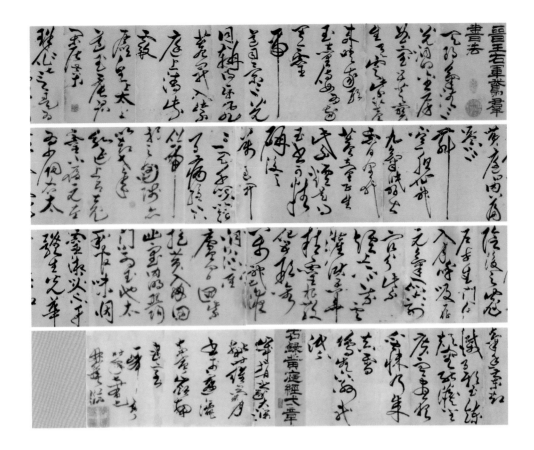

林朝英　鵝群書

紙本　31×556cm

款：歲旃蒙（乙）大淵獻（亥）（1815年）時維菊月，書於蓬瀛東寧嶺南書室一峰亭。時年七十有七。林朝英臨。

鈐印七：光祿寺署正。晚院華留醉春窗月伴眠。林氏朝英一字伯彥之印。但見華開落。家居東寧齋號桑軒。醉墨。不言人是非。

釋文：見頁42-45

寄暢園收藏

　　本件為難得的一件林朝英草書。有標題，第一是晉王右軍鵝群書法（隸書）。第二是右錄黃庭經一章（隸書）。案：1980年出版之《一峯亭林朝英行誼》所見，為八紙分離，目前所見，因裝裱時誤接，所以不是原來文章的次序。現依原文次序排列並釋文。

　　標題是王右軍（羲之），及右錄黃庭經一章。第一段文字卻是道教金丹派南五祖之一的宋代白玉蟾（1194-？）〈四言詩〉。王羲之換鵝的故事，原文載於南朝〈論書表〉，文中說王羲之所書為〈道〉、〈德〉之經，後因傳之再三，就變成了〈黃庭經〉，因此，又俗稱《換鵝帖》。王羲之〈黃庭經〉是無款的小楷書，末署「永和十二年（356年）五月」，現在留傳的只是後世的摹刻本了。可見流傳過程中產生的差距。本幅寫來，與台北故宮所藏白玉蟾〈書四言詩〉（宋元寶翰冊）頗相近。線條神態飛舞，略顯出的飛白筆調，難免有一份神秘虛玄。當然令人想起道教裡別具一格的詭異書法「畫符」：神秘文字與圖案的結合，或許也可以看成線條的造形表象。「符籙」正是用來召神、驅鬼、避邪、祛病。這豈不與原始社會的圖騰，所具有的功用－用來震懾鬼靈是相同的？這也可以說，草書成為一種書法最能自由展示的藝術，所寫的文字，已經不注重是傳遞信息工具的功能。藝術作品講究是筆畫的間架、字裡行間的黑白布置與整體給欣賞者入眼的感受。

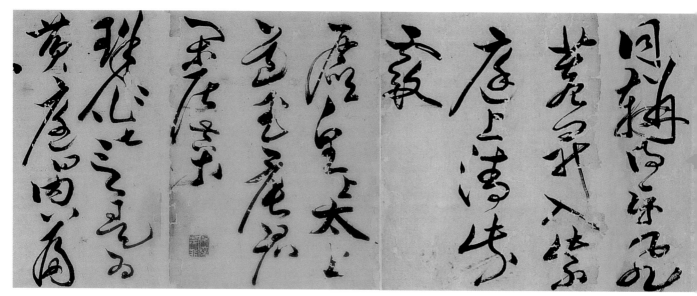

晉王右軍鵝群書法（隸書）。天朗氣清，三光洞明。金房曲室，五芝寶生。天雲紫蓋，來映我形。
玉童侍女，為我其靈。帝道司景，三光洞軕。得爾飛蓋，昇入紫庭。上清紫霞虛皇上，太上（大）
道玉晨君。閒居（蘂）珠作七言，是為黃庭曰內篇

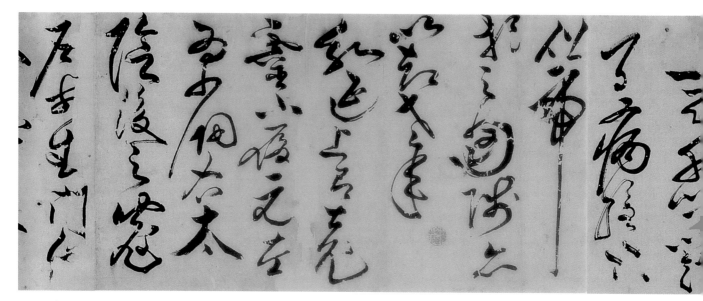

琴心三舞疊胎仙（神），九氣映明出霄閑（間）。神蓋童子生紫煙，是曰玉書可精研。詠之萬過昇
三天，千災以消百病痊。不憚虎狼之凶殘，亦以卻老年永延。上有魂靈下履元，左為少陽右太陰，
後之密戶前生門，出日

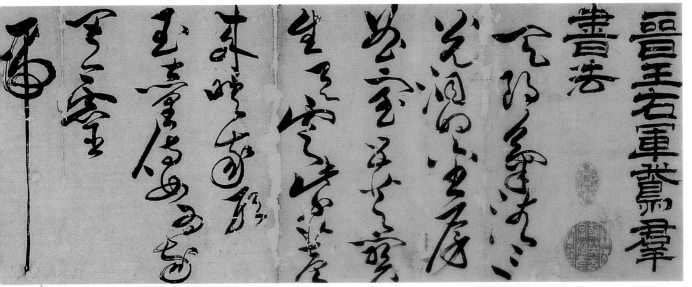

鵝群書（一）

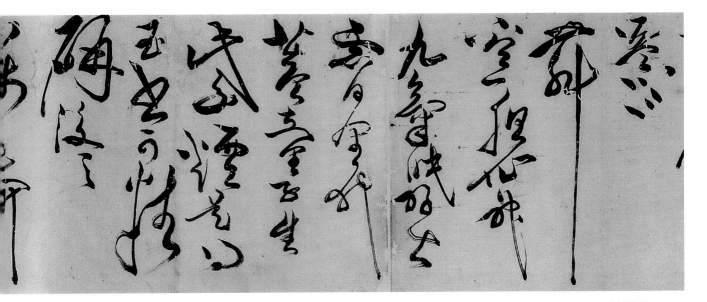

鵝群書（二）

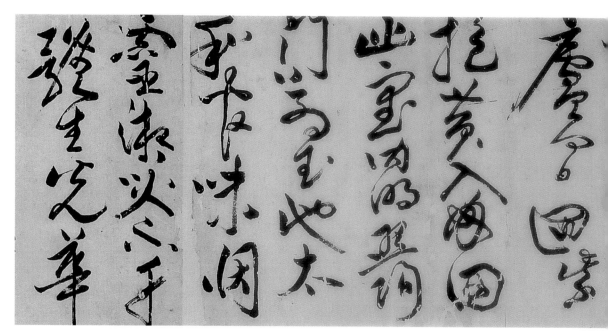

入月呼吸存。元氣所合列宿分，紫煙上下三素雲。灌溉五華精靈根，散化五形變萬神。
（「散化五形變萬神」此句應在「閒居藥珠作七言」之後）。七液洞流衝廬間。迴紫抱黃入
丹田，幽室內明照陽門。口為玉池太和官，味咽靈液災不干。體生光華

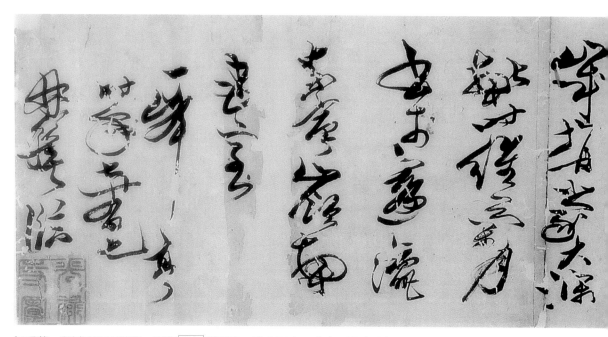

氣香蘭，卻滅百邪玉鍊顏。審能 修知 登廣寒，晝夜不寐乃成真，雷鳴電激馳泯泯。右錄黃庭
經一章。歲旃蒙大淵獻，時維菊月，書於蓬瀛東寧嶺南書室一峰亭。時年七十有七，林朝英
臨。

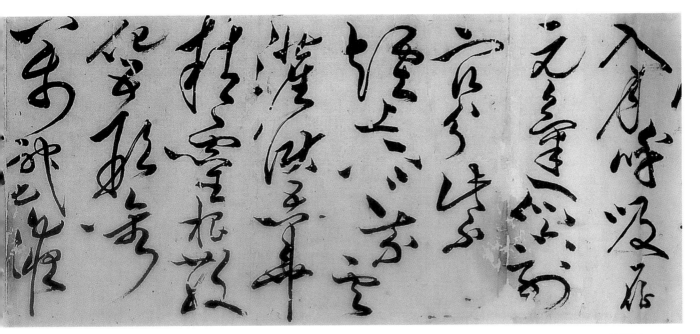

鵝群書（三）

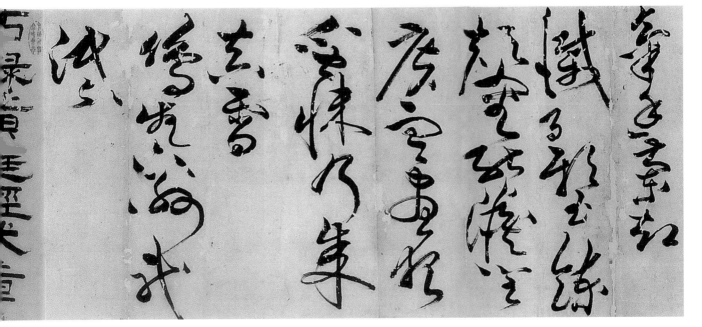

鵝群書（四）

● 榜書

林朝英存世的書法，如前舉「雙鵝」是大字，也有多件匾額上的大字。這在書法史上是難得的。匾額、門額、告示等大字，一般就可稱為「榜書」，不過「榜書」也不一定都書於匾額，也可以稱「擘窠大字」。這些匾額都掛在醒目的地方，所以榜書一向以雄渾豪邁來引人注目，字體都趨於飽滿厚重，追求十足氣勢磅礴及蒼勁之美。

寫大字時，由於紙張的鋪展，人執筆操作，會與寫小字不同，這就有如康有為所言，作榜書有五難：「一曰執筆不同，二曰運管不同，三曰立身驟變，四曰臨倣難同，五曰筆管難精」。寫大字的要求，蘇軾論書說：「大字難於結密而無間，小字難於寬綽而有餘。」這話怎麼解釋呢？即寫大字時，紙面積寬闊，字體便不能鬆散；筆畫緊密，筆畫也相對粗些，才能「大字結密而無間」。結密顯得充沛，體格氣勢隨之而出。林朝英的「榜書」，也都是「大字結密而無間」。

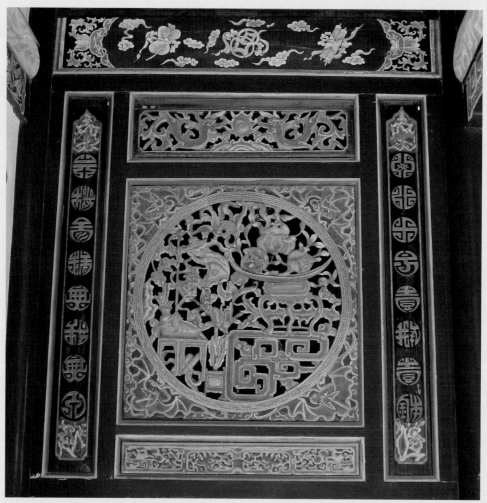

台南開元寺中林朝英所書之篆書對聯（陳柏弘攝）

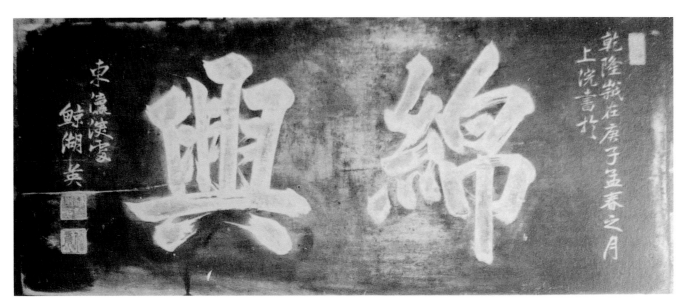

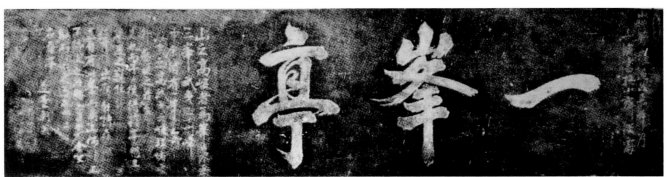

林朝英　〈一峰亭〉與〈綿興〉布行店號匾

　　〈一峰亭〉與〈綿興〉布行店號匾，款：「乾隆歲在庚子（1780年）孟春之月上浣書於東瀛身處。鯨湖英」。聞「綿興」尚保存在其祖厝，以「鯨湖英」的別號落款，也提示林朝英的另一名號。兩件屬於乾隆時期的作品，也可說是所見較早年的作品。一如初學書法，從楷書書學起，先求其平整，每一個字的分量是相等的，「一」字的筆畫最少，寫來是露鋒下筆，斜上頓下收筆，分量上，並沒有因筆畫少而減低。這兩塊匾，筆畫也是「結密無間」，字蹟的大小都是勻稱，平整的基礎功夫相當成功。楷書的結體，些許的行書筆意，如亭字的「口」與「一」，興字的底部「八」。筆畫因經刻工，加強成平鋪的偏鋒，或可以說是方筆的筆畫。筆畫露出力道，寫來都是健壯。

林朝英　開元寺三川門對聯

開闢真機細縕無滯；元宗妙道色相俱空。

修心領悟存心妙；煉性當知養性善。

寺古僧閒雲作伴；山深世遠月為朋。

開化十方壹瓶壹缽；元機參透無我無人。（由右至左）

　　林朝英擅長雕刻，「無論竹頭或木瘿，經其雕刻，靡不成器。」台南開元寺嘉慶年間重修，兩側邊門和側窗上，林朝英分別題有竹葉體、團字篆書、金文篆書，三種不同字體的對聯。應是他工藝才能的表現。這三種圖形化的文字藝術，用現代的話說來就是「美術字」。漢字的造字方法之一是依類象形；反過來，在原來的字體上，把字轉成美麗的圖形，如塗抹顏色、加上花草、龍頭、鳳尾等。簡單地說，它是加工的書寫。歷史上，這種書體非常之多，如戰國時後的「殳書」，又稱「鳥蟲書」，每一個字就如同前舉武則天的〈昇仙太子〉碑，每一個字都加了「鳥」做裝飾。

　　竹葉體對聯：左偏門：「寺古僧閒雲作伴」、「山深世遠月為朋。」右偏門：「修心領悟存心妙；煉性當知養性善。」以一竹枝直上，「Y」字形的竹枝上，用竹葉鋪成文字，有如一狹長的竹葉窗。詩意上「竹影搖窗」，寫實也寫詩。

　　正門兩邊右窗團形篆書對聯：「開化十方壹瓶壹缽；元機參透無我無人。」漢字是方塊字，轉方為圓。利用字部手的對稱性，將筆劃延伸婉轉，成為一字一圖。左窗金文篆書對聯：「開闢真機細縕無滯、元宗妙道色相俱空。」（因是左窗，所以「開」在左；「元」在右。）用古銅器上的銘文，一筆之間，先以細尖，後以粗，或者兩頭間中間粗，來寫出字，總是字如圖像。

　　這兩聯以「開」、「元」兩字為冠首，道出寺名與佛道禪境。

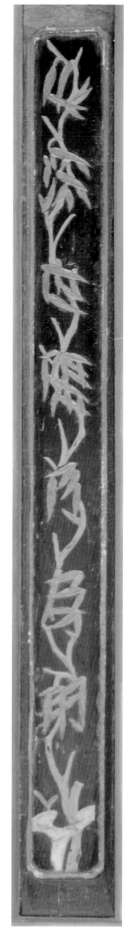

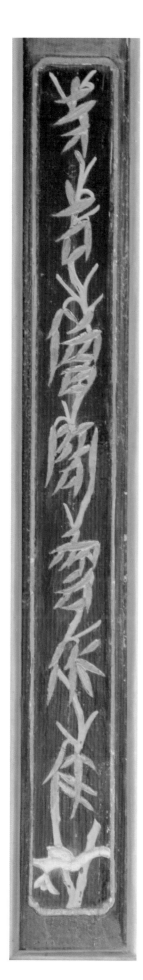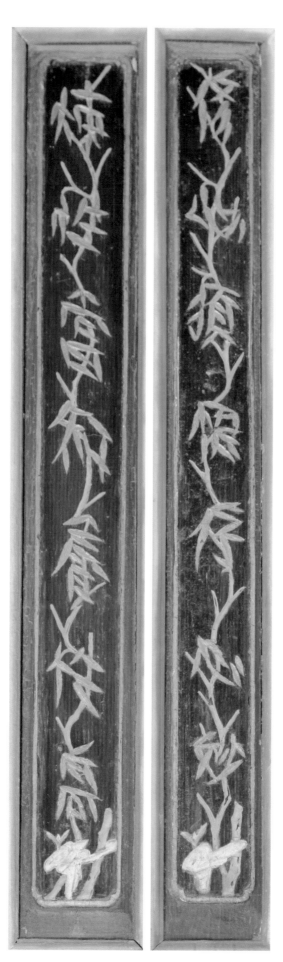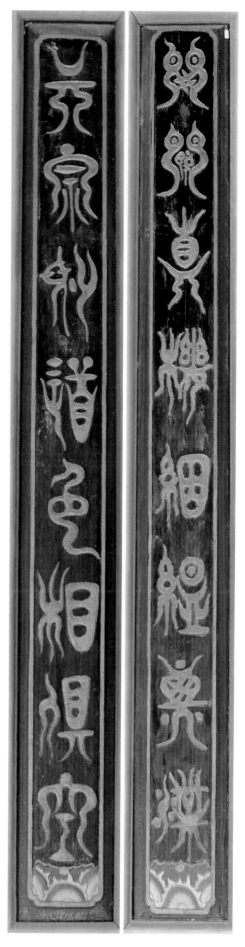

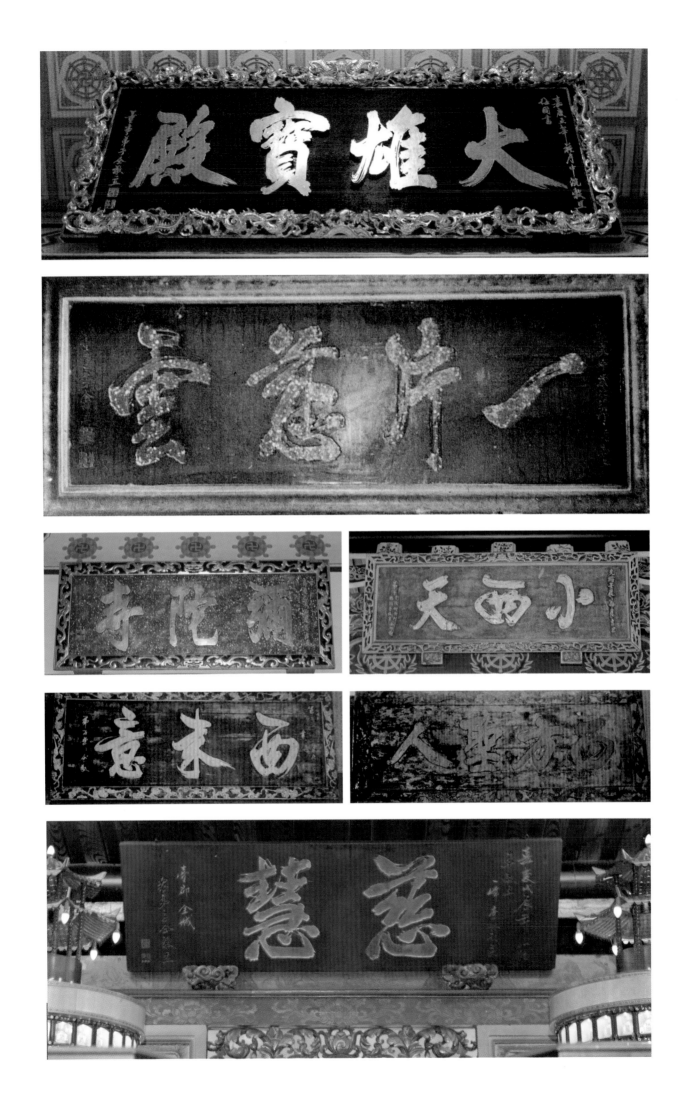

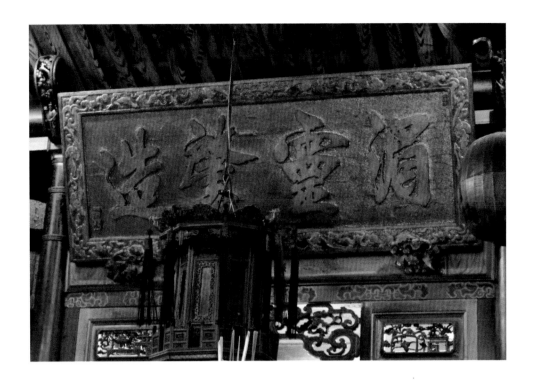

林朝英　題匾

　　從時序上看，〈大雄寶殿〉（嘉慶庚申，1800年，六十二歲）四字的雄健豐厚，可以說已從前時的「一峰亭」的生澀強硬，轉進更渾厚，字體也顯得動勢磅礡。一樣的結密無間的字體，用行書的筆調，字字寫得動感十足，蘇東坡說「真書難於飛揚。」因真（楷）書本是端正，容易呆板，要脫出這個先決的條件，本就困難。這四字卻是做到了。既端莊合乎廟堂的典範，又活潑生動，引人入勝。

　　台南市彌陀寺的〈一片慈雲〉（嘉慶庚申，1800年，六十二歲）有〈大雄寶殿〉的渾厚，更加一份行書的動態。「一」字斜上，「片」字上擠，「慈」字中空，「雲」字又是上輕下重，顯出林朝英不同凡俗的書寫章法。

　　從書學歷程來說，同樣的方筆榜書，〈彌陀寺〉（嘉慶乙丑，1805年，六十七歲）三字，字體成豎長方，在筆力與點畫橫折彎勾，氣勢與〈一峰亭〉同一書寫筆調，就字體的緊密與豐厚，都顯出成熟書家的氣度。

　　〈小西天〉（嘉慶乙丑茂月，1805年，六十七歲）是最為跳盪的書法，一如〈一片慈雲〉的「一」字轉斜「小」字之結體頗特殊，打破了小字是一豎勾，左右兩點的對稱觀。也使只有三畫的小字，轉成一大字的氣魄。厚重且略帶飛白的筆畫，和前舉寧靖王朱術桂等的字跡，有相當近似的風格。如果再參看民間流傳朱熹「靜神養氣」四大字也是同一脈絡，然而，這三字寫得更讓人領略林朝英下筆時的意氣自由自在。

　　〈西來意〉（嘉慶乙丑茂月，1805年，六十七歲）從「西來」兩字的第一筆都是自左上斜下，下筆筆畫左右的動勢，勾筆的尖銳，書風上是最具林朝英的本色。書寫的左右揮灑，令欣賞者感到書法家的一股意氣豪邁，從筆端下流露出來。

　　〈西方聖人〉（嘉慶乙丑，1805年，六十七歲）與前面所書的匾額，書風已不同，字的結體，和筆畫的尖銳都未見，但依然是一份雄強之氣。〈慈慧〉（嘉慶戊辰，1808年，七十歲）寫得飽滿而又有動態。台南市小媽祖廟的〈湄靈肇造〉轉成顏真卿與柳公權的合體，合乎榜書的大字原則。

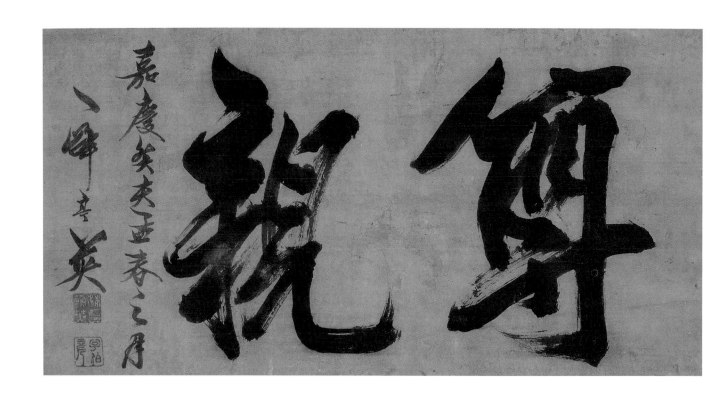

林朝英　尊親

紙本　67.2×132.7cm

釋文：尊親。

款：嘉慶癸亥（1803年）孟春之月。一峰亭英。

鈐印二：林朝英印。字伯彥。

私人收藏

　　結密，就是寫得飽滿，「尊親」這兩字，都是合乎這個標準。書寫時也露出飛白的筆意，加以起筆時頓下，彎折處與收筆的挑處，都展現一股勁挺的力道。這兩字有一股雄強的意味，做為社會生活倫理觀念的提示，本幅確實是達到了目的。書法上的觀念，字有肥瘦，黃庭堅卻有補充：「肥不露肉，瘦不露骨」，就是好字。這兩字寫得頗能符合這個標準。兩字的編排也充滿姿態，猶如兩個偉岸高俊的人物，一站立與一走動，動靜的調和是成功的。

● 繪畫

明末漢人入台以來，繪畫活動隨著經濟的繁榮而發展。從現存遺留的作品，其質其量，以地域因素，產生了同中有異的海島風格。這種從祖居地所帶來的繪畫風格，一般名之為「閩習」。特徵是筆墨飛舞，肆無忌憚，狂塗橫抹，頃刻之間完成大體形像，意趣傾洩無疑，氣氛卻很濃濁，十足霸氣，一點也不含蓄。這種風格台灣發揮得更加強烈，鄉野野趣多於雅賞，質勝於文的美感。稍早於林朝英的莊敬夫有〈福鹿朝陽〉足為此風之代表。「閩派」一詞出現於方薰（1736-1799年）《山靜居論畫》：「好奇騁怪，筆墨霸悍，與浙派相似。」秦祖永《桐陰論畫》稱上官周（1665-？年）：「山水未脫閩習。」稱黃慎（1687-1768年）：「未脫閩習，非雅構也。」又說：「閩畫多失之重俗。」重墨俗氣在文人畫大興的潮流裡，也帶有雅俗互別的品味。由於逸筆草草風格的過度發展，顯示出文人畫與實際人生的疏離。林朝英的年代正是揚州畫派擅場之際，他出入台灣、大陸，能見到閩籍的上官周、黃慎，無庸置疑。林朝英即是以在文人畫的典雅性中，呈現出狂放雄渾的筆觸為特徵，具有「粗獷」、「狂野」的地域特質。以快速筆墨所見的感官刺激，一剎那間醒目。在前人畫風下加以變化創造，形成自己風貌，更添刻露十足，即所謂林朝英的「閩習風格」。

莊敬夫　福鹿朝陽　紙本　75×113cm　私人收藏

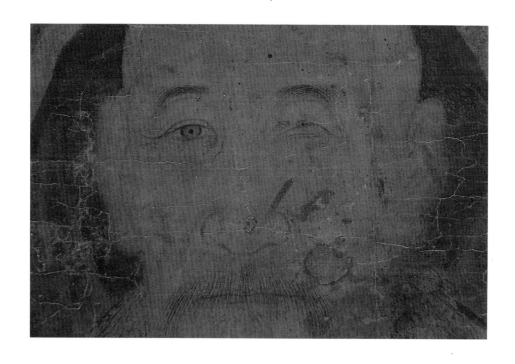

林朝英　自畫立像

紙本　150.3×87.7cm

款：□□□□意，旦暮竊溫文。何不抱奕器？可以會良友，可以樂賢群，又何不握書帖，
　　□□□□□寒暑，快覘風雲，攜此□□無。謂曰，其尚有云三者俱備，皆見所己見。
　　五絃手揮，欲聞所未聞。歲元黓閹茂暮春二月寫，梅鋒戲題。

鈐印二：林朝英印。伯彥。

私人收藏

────────────────────

　　這幅難得的林朝英自畫像。畫中人頭戴罩巾，長袍中央開襟，左手當胸，右手下垂，
挺身而立。從袖口環飾以貂毛之類，後隨書童抱琴，侍童也是皮帽皮領，可見林朝英的富
有身分。主人昂然，侍童做瑟縮狀，表現為嚴寒之冬天。這是文人攜琴訪友的題材。畫題
年款為「元黓閹茂」，即壬戌，時六十四歲。畫像的面貌清瘦慈祥，體態宏偉大方，眼
神向前瞻望，雖已老年卻還是流露著一份非凡氣宇。臉作十分正面像，「睜一眼，閉一
眼」，何以如此？是此年歲時真確的面貌？還是別有所指？若按他晚年因「林清案」有
功，嘉慶皇帝召見，卻以病辭，此病有人以為是眼疾，則此像或可相印證。一九七五年
十一月十六日，林家裔孫林碧鳳有〈拜謁祖塋翻修金斗親歷記實〉一文，記：「朝英公骨
格粗大。」與畫中人身材高偉，應可相呼應。題款的文句雖已殘缺，卻還是可以讀出這是
林朝英的生活態度，大有王羲之〈蘭亭序〉及劉禹錫〈陋室銘〉的情懷。此畫林朝英作
「戲題」，也難免娛樂的成分，正可回應這幅畫所傳達出一派自在的態勢。畫中林朝英的
臉部，眼鼻眉鬚都是細筆描繪，應是寫實無虞，反觀衣袍，做大筆揮灑，粗細反差，這正
是十八世紀常見的「閩習」風格。

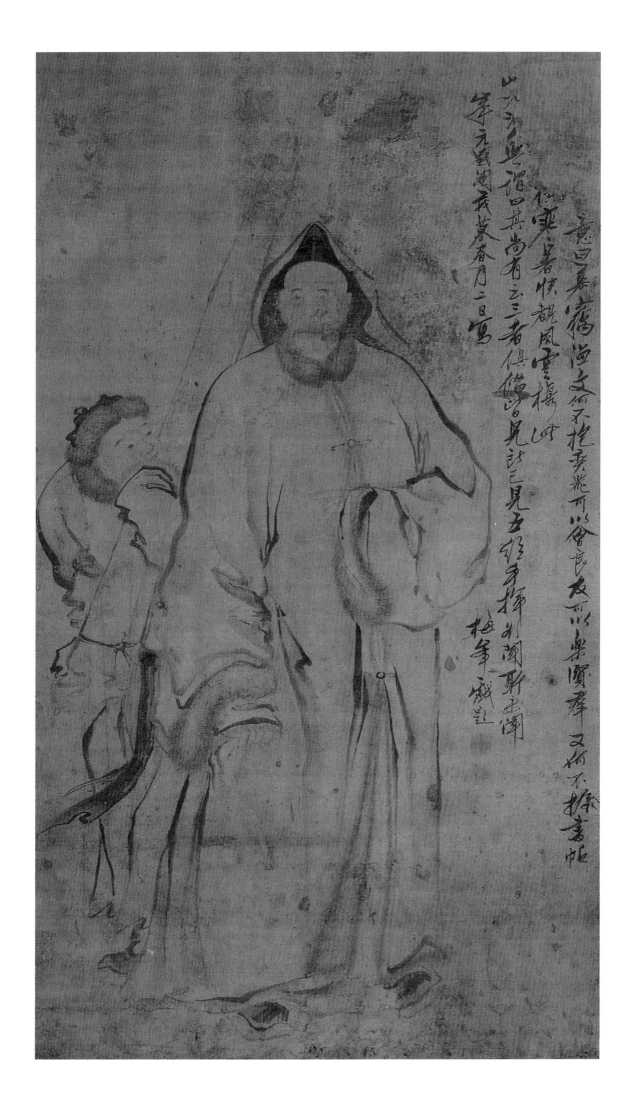

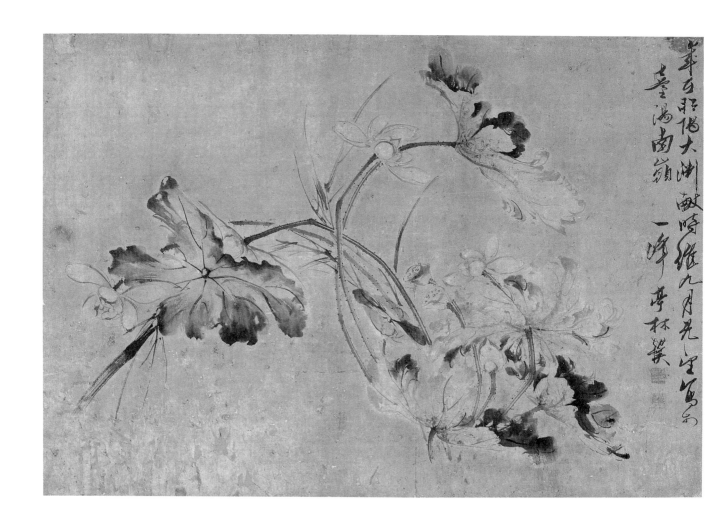

林朝英　墨荷

紙本　71×104.3cm

款：歲在昭陽大淵獻（癸亥。嘉慶八年。1803年），時維九月既望。寫於臺陽南嶺。一峰亭
　　林朝英。

鈐印二：林朝英印。伯彥。

私人收藏

　　荷花迎風，一派搖動，葉面的翻轉，有著隨風婆娑起舞的姿態，形成生動的畫面。表現
荷葉，用塗染的重墨來相襯葉面的正與反。墨點染之間，富有筆觸的變化。愛蓮是文人的雅
趣之一，畫荷，花、葉、枝更容易以自由變化多樣的造形來傳達，非常適合水墨寫意的畫
法。這一幅，造形上還是中規中矩，對蓮的外型，並沒有誇張的變形，蓮葉的開張曲捲，尤
其明顯地表達，毫無含混之處，穿插其間的花梗，也是將整幅支撐得動態合宜。整幅筆觸相
當地輕快，興起荷風爽快的心情。

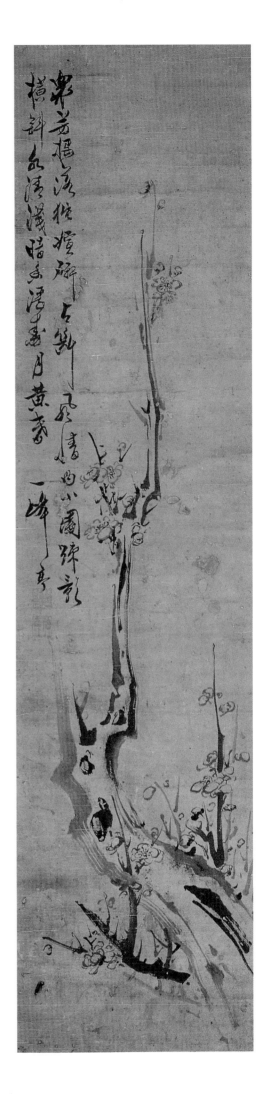

林朝英　墨梅

紙本　114×28.7cm

款：眾芳搖落獨鮮妍，占斷風情向小園。疏影橫斜水清淺，暗香浮動月黃
　　昏。一峰亭。

鈐印三：林朝英印。伯彥。一峰亭。

私人收藏

　　林朝英存世的作品，都集中在他的晚年，他的繪畫不是溫靜雅美，而是
蒼勁荒率。如狹長的本幅，一棵老梅，截斷的粗幹，向上細細地突起一枝。
利用深淺的墨，加以快速的筆調，畫面有一份振身直上的力道，令人感到的
是尖銳得足以刺人，這如他寫字時，特別愛強調捺撇之間快利襲人，該是文
人借來強調骨鯁不屈，欲從於世俗脫困的情懷。從十四世紀以來，文人以寫
字之餘的閒情，轉畫梅蘭竹菊題材，逸筆草草正足以抒發心情。

　　題有林逋的詠梅花名句，但沒有年款，依畫中筆墨來看，應屬七十歲以
後的作品。

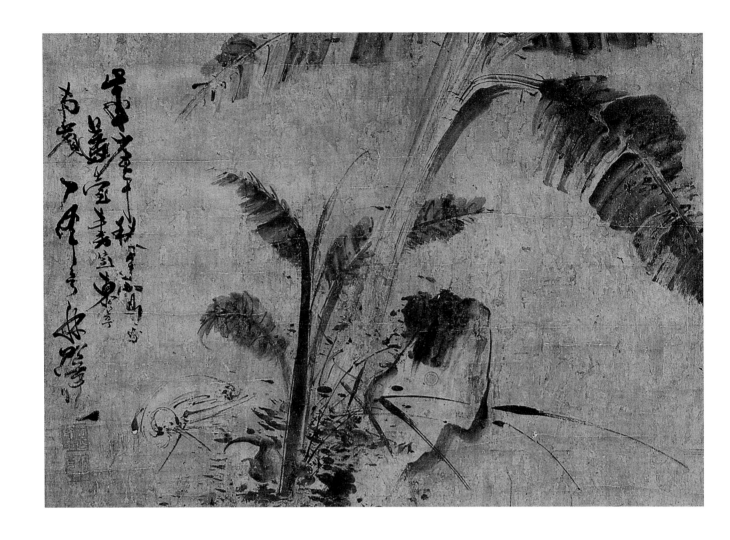

林朝英　蕉石白鷺

紙本　56×79cm

款：歲庚午秋月。寫於蓬臺書室。東寧南嶺一峰亭林朝英。

鈐印三：林朝英印。伯彥。（另一不可辨）

私人收藏

　　畫幅中軸，突出一塊頑石，旁立著芭蕉，深藏著一隻白鷺，佇立在水中，回身覓食。典型的用淋漓的水墨來表現，芭蕉葉是大筆刷出。一般作畫時，整隻筆先蘸較淺的墨，當要下筆的一刻前，筆尖再蘸濃墨，這樣一筆下去，就分出濃淡，也會使畫面上起了凹凸與層次的效果。例如本幅的大葉子上，就看得非常清楚。白鷺的輪廓線條，細勁且充滿著快速的動感，也顯得非常地尖銳。這都是林朝英畫風的特徵。題款字，寫得飛舞尖銳，也頗難分辨，就像黃慎也有這種現象。筆法豪放簡練，水墨淋漓，且是頃刻之間就能完成，這就是「閩習」。畫成於庚午（嘉慶十五年，1810年），當時林氏已經七十二歲。

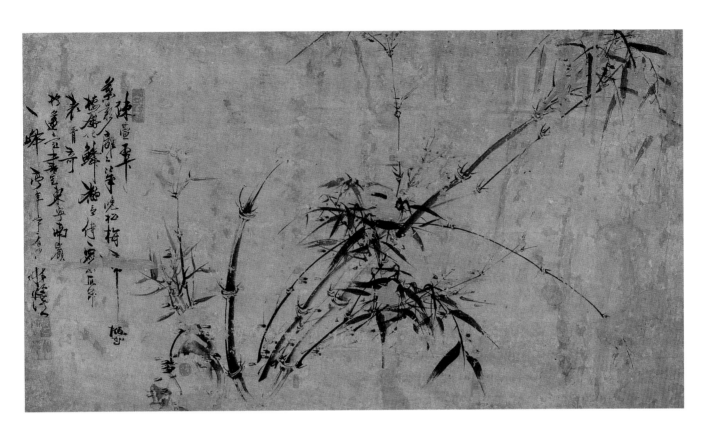

林朝英　墨竹圖

紙本　59.4×106cm

款：疏萱翠葉影離離，歲晚松梅締故知。棲鳳化鱗翻言待，虛心直節表清奇。於蓬臺書室。

　　東寧南嶺一峰亭，年七十有四，林朝英。

鈐印五：林朝英印。伯彥。興酣落筆。一介書生。但見華開落。

私人收藏

　　墨竹畫成於七十四歲。墨竹消瘦，竿枝疏疏。銳利的筆調，與他所展露書法的筆趣一樣
地尖刻。林朝英書法本具奇相，坊間以書法筆畫如畫竹葉尖尖，稱之為「竹葉書體」。此畫
正可相互參用。墨趣相當濃厚，時時見有飛白的筆法，來表現竹幹圓渾的立體感。與當時一
般畫竹的點節，有他的特別手法，用的是雙彎曲線，節眼處，又略添了些許細枝，不像一般
的乙字環狀抱或單純一彎勾。

　　畫中竹幹竹枝，稍許下彎。題款詩也別具意味的相應：「棲鳳化鱗翻言待」。俗有詩
聯：「庭棲鳳栽竹，池養化龍魚。」李璟竹詩：「棲鳳枝梢猶軟弱，化龍形狀已依稀。」民
間的魚化龍故事，所謂一登龍門，身價百倍。士子透過科考，改變身分。此畫竹枝稍彎，是
否與林朝英一生富有，卻與科名無緣，又別具懷抱？

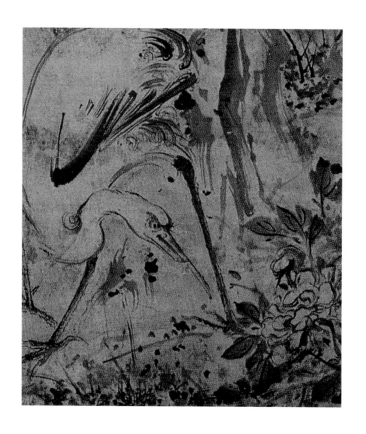

林朝英　雙鷥圖

紙本　172×110.1 cm

款：有鷥在梁，莫比仙客；有鳳朝陽，遜茲潔白。聲曾歌于詩，子和亦葉易。鶴兮歸來，庾嶺之梅高百尺。聊爾雙雙斂翮，且遊芝草與蘚石。歲在乙亥元月，一峰亭時年七十有七，林朝英。

鈐印五：光祿寺署正。林朝英印。伯彥。興酣落筆。但見華開落。不言人是非。

收傳印記：呂再添藏。德門呂氏所藏。

私人收藏

　　這幅畫的畫幅很大，水墨畫，雙鷥遊於梅石之旁，筆法率直奔放，或連綿飛轉，或直上斜下。畫石在畫面有一份動感，宛若如欲掙脫出畫面。林朝英善用「飛白」的筆法。運用到繪畫上，趙孟頫在他的名作〈疏林秀石圖〉題：「石如飛白木如籀，寫竹還須八法通。若也有人能會此，須知書畫本來同。」將他寫的字和所畫的石頭及樹枝比較，「飛白」的筆法，轉成石塊、枝幹的輪廓線即是。

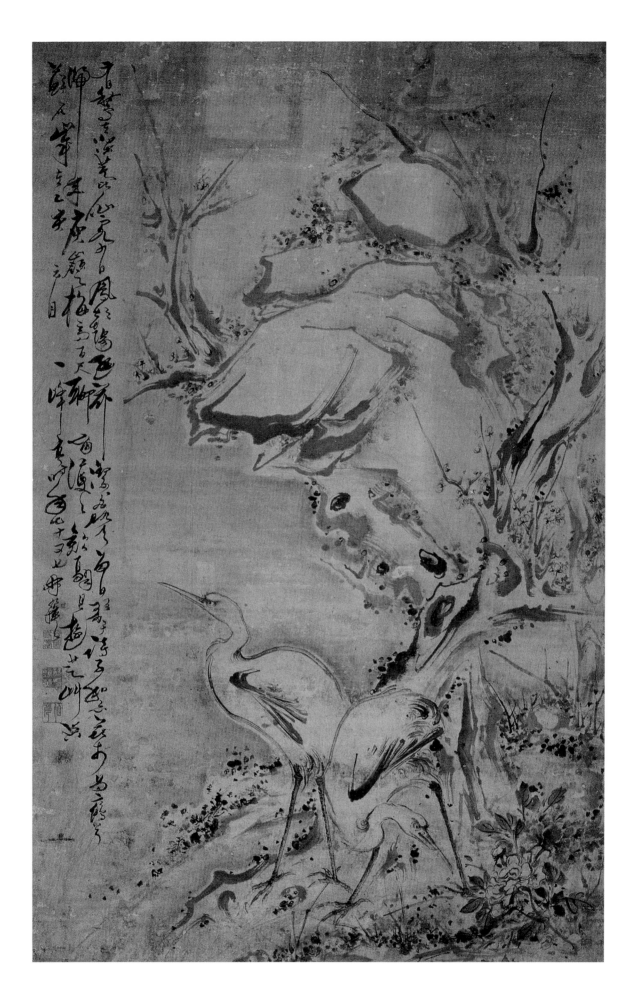

林朝英生平大事記

1739	・乾隆四年二月十八日（陽曆3月27日）亥時生，名朝英，字伯彥，號一峰，鯨湖英。
1767	・二十九歲，入郡庠，受教於張玟。
1768	・赴省垣福州，參加舉人考試。 ・傳云資助婦人（蔡牽母）營葬，養嬰費二百兩銀。
1774	・「重修魁星堂碑記」捐銀三十大元。
1775	・「改建台灣府城碑記」傾囊樂輸，督工修築。
1778	・築建府第亭園，親自寫刻「一峰亭」木匾，闢室「蓬臺書室」。
1779	・食廩餼，歷次歲科試都列高等，有聲庠序作名秀才。
1780	・第三次赴福州參加秋試。 ・「重修台灣府學明倫堂碑記」捐銀一百二十四元。 ・書「綿興」木匾。
1786	・第四次赴省參加舉人考試，四試均落榜。
1788	・擢明經貢士。
1791	・「改建台灣府城碑記」任大南門至小南門段工程。
1795	・「重興大觀音亭碑記」捐銀十二大元。
1796	・「名勝舊蹟誌」記「開元寺山門題三式門聯，團式篆書、金文篆書、竹葉體」是歲貢生林朝英所揮毫。
1797	・「重修興濟宮碑記」捐四十元。
1800	・書〈一片慈雲〉、〈大雄寶殿〉木匾。
1802	・畫〈自畫像〉，書〈中書第〉木匾。 ・報捐隸職「中書科中書」。
1803	・畫〈蓮花〉，書〈莫不尊親〉木匾，書〈尊親〉。 ・「重修府學文廟碑記」捐銀五百元。

1804	・重建縣學文廟自興工以迄竣事，工費浩繁，眾雖集腋慮弗敷，朝英銳然力肩，糜私鏹四千二百六十四兩，復捐置南路大租穀一百二十七石，折價八百餘兩銀。 ・核准旌表「重道崇文」並給六品光祿寺署正職銜。
1805	・「重建彌陀寺碑記」捐銀一百九十大元。 ・書〈秋興〉共八片十六面木板。 ・洋匪先後滋擾為害，朝英仗義出己資，招募民男，打仗守禦，賊勢披靡，卒獲擒，以朝英有早功，給匾〈一鄉人望、齊民同感〉優獎。
1813	・傳言天理教林清謀反事敗，抄家發現朝英忠諫書信九封，渥蒙召見，以年老眼疾婉辭。
1815	・畫〈雙鷺圖〉，書〈黃庭經〉鵝羣書法帖。 ・「重修大觀音亭廟橋碑記」捐銀五十元。 ・是年田禾歉收。
1816	・春末穀價日騰，民食維艱，朝英慨然傾所藏，在台灣縣平糶米糧五百石。 ・在嘉義縣平糶稻穀壹千石、米五百餘石。 ・施賑米八六石、零星發賑錢四十餘千文。 ・台灣道糜奇踰給「賑恤同殷」匾。 ・台灣府知府汪楠給「濟眾誼美」匾。 ・台灣縣知縣溫溶給「任恤可風」匾。 ・「重修魁星閣碑記」捐銀三百大元。 ・卒於十月十六日（陽曆12月4日）辰時，享壽七十八歲。

▌參考書目

・林氏族譜編輯委員會，《一峰亭林朝英行誼錄》，高雄：美育印刷，林氏族譜編輯委員會印行，1980。

・連橫，《台灣通史》，卷三十四列傳六文苑列傳，頁977。

・《台南縣志》卷八人物志，頁91，洪波浪、吳新榮纂修，1960。

・莊永明，《台灣紀事》，台北：時報，1999。

・盧嘉興，〈清代台灣藝術家林朝英〉，《雄獅美術》28，1973.6。

・林柏亭，〈清代畫家林朝英〉，《雄獅美術》96，1979.2。

・黃天橫，〈林朝英墓重修勘考記〉，《台灣風物》26:2，1976.6。

・黃天橫，〈林朝英之墓誌銘〉，《台灣風物》23:2。

國家圖書館出版品預行編目資料

林朝英〈雙鵝入群展啼鳴〉／王耀庭 著
-- 初版 -- 台南市：臺南市政府，2012〔民101〕
64面：21×29.7公分 --（歷史‧榮光‧名作系列）

ISBN　978-986-03-1915-6（平裝）

1.林朝英　2.藝術家　3.臺灣傳記

909.933　　　　　　　　　　101003643

美 術 家 傳 記 叢 書 ▎歷 史 ‧ 榮 光 ‧ 名 作 系 列

林朝英〈雙鵝入群展啼鳴〉　王耀庭／著

發 行 人 ｜ 賴清德
出 版 者 ｜ 臺南市政府
地　　址 ｜ 70801臺南市安平區永華路二段6號
電　　話 ｜（06）269-2864
傳　　真 ｜（06）289-7842
編輯顧問 ｜ 王秀雄、林柏亭、陳伯銘、陳重光、陳輝東、陳壽彝、黃天橫、郭為美、楊惠郎、
　　　　　　廖述文、蔡國偉、潘岳雄、蕭瓊瑞、薛國斌、顏美里（依筆畫序）
編輯委員 ｜ 陳輝東（召集人）、吳炫三、林曼麗、陳國寧、曾旭正、傅朝卿、蕭瓊瑞（依筆畫序）
審　　訂 ｜ 葉澤山
執　　行 ｜ 周雅菁、陳修程、郭淑玲、沈明芬、曾瀞怡
贊助單位 ｜ 財團法人台南市文化基金會

總 編 輯 ｜ 何政廣
編輯製作 ｜ 藝術家出版社
主　　編 ｜ 王庭玫
執行編輯 ｜ 謝汝萱、吳礽喻、鄧聿檠
美術編輯 ｜ 柯美麗、曾小芬、王孝婗、張紓嘉
地　　址 ｜ 台北市重慶南路一段147號6樓
電　　話 ｜（02）2371-9692～3
傳　　真 ｜（02）2331-7096
劃撥帳號 ｜ 藝術家出版社 50035145

總 經 銷 ｜ 時報文化出版企業股份有限公司
　　　　　　｜地址：新北市中和區連成路134巷16號
　　　　　　｜電話：（02）2306-6842

南部區域代理 ｜ 台南市西門路一段223巷10弄26號
　　　　　　　　｜電話：（06）261-7268
　　　　　　　　｜傳真：（06）263-7698

印　　刷 ｜ 欣佑彩色製版印刷股份有限公司
初　　版 ｜ 中華民國101年3月
定　　價 ｜ 新臺幣250元

ISBN　978-986-03-1915-6

法律顧問　蕭雄淋